蕭滋

【歐洲人台灣魂】

c o n t e n t s 目次

【序文】

台灣音樂「師」想起

　　文建會文化資產年的眾多工作項目裡，對於為台灣資深音樂工作者寫傳的系列保存計畫，是我常年以來銘記在心，時時引以為念的。在美術方面，我們已推出「家庭美術館—前輩美術家叢書」，以圖文並茂、生動活潑的方式呈現；我想，也該有套輕鬆、自然的台灣音樂史書，能帶領青年朋友及一般愛樂者，認識我們自己的音樂家，進而認識台灣近代音樂的發展，這就是這套叢書出版的緣起。

　　我希望它不同於一般學術性的傳記書，而是以生動、親切的筆調，講述前輩音樂家的人生故事；珍貴的老照片，正是最真實的反映不同時代的人文情境。因此，這套「台灣音樂館—資深音樂家叢書」的出版意義，正是經由輕鬆自在的閱讀，使讀者沐浴於前人累積智慧中；藉著所呈現出他們在音樂上可敬表現，既可彰顯前輩們奮鬥的史實，亦可為台灣音樂文化的傳承工作，留下可資參考的史料。

　　而傳記中的主角，正以親切的言談，傳遞其生命中的寶貴經驗，給予青年學子殷切叮嚀與鼓勵。回顧台灣資深音樂工作者的生命歷程，讀者們可重回二十世紀台灣歷史的滄桑中，無論是辛酸、坎坷，或是歡樂、希望，耳畔的音樂中所散放的，是從鄉土中孕育的傳統與創新，那也是我們寄望青年朋友們，來年可接下

傳承的棒子，繼續連綿不絕的推動美麗的台灣樂章。

　　這是「台灣資深音樂工作者系列保存計畫」跨出的第一步，共遴選二十位音樂家，將其故事結集出版，往後還會持續推展。在此我要深謝各位資深音樂家或其家人接受訪問，提供珍貴資料；執筆的音樂作家們，辛勤的奔波、採集資料、密集訪談，努力筆耕；主編趙琴博士，以她長期投身台灣樂壇的音樂傳播工作經驗，在與台灣音樂家們的長期接觸後，以敏銳的音樂視野，負責認真的引領著本套專輯的成書完稿；而時報出版公司，正也是一個經驗豐富、品質精良的文化工作團隊，在大家同心協力下，共同致力於台灣音樂資產的維護與保存。「傳古意，創新藝」須有豐富紮實的歷史文化做根基，文建會一系列的出版，正是實踐「文化紮根」的艱鉅工程。尚祈讀者諸君賜正。

行政院文化建設委員會主任委員　

認識台灣音樂家

「民族音樂研究所」是行政院文化建設委員會「國立傳統藝術中心」的派出單位，肩負著各項民族音樂的調查、蒐集、研究、保存及展示、推廣等重責；並籌劃設置國內唯一的「民族音樂資料館」，建構具台灣特色之民族音樂資料庫，以成為台灣民族音樂專業保存及國際文化交流的重鎮。

為重視民族音樂文化資產之保存與推廣，特規劃辦理「台灣資深音樂工作者系列保存計畫」，以彰顯台灣音樂文化特色。在執行方式上，特邀聘學者專家，共同研擬、訂定本計畫之主題與保存對象；更秉持著審慎嚴謹的態度，用感性、活潑、淺近流暢的文字風格來介紹每位資深音樂工作者的生命史、音樂經歷與成就貢獻等，試圖以凸顯其獨到的音樂特色，不僅能讓年輕的讀者認識台灣音樂史上之瑰寶，同時亦能達到紀實保存珍貴民族音樂資產之使命。

對於撰寫「台灣音樂館—資深音樂家叢書」的每位作者，均考慮其對被保存者生平事跡熟悉的親近度，或合宜者為優先，今邀得海內外一時之選的音樂家及相關學者分別為各資深音樂工作者執筆，易言之，本叢書之題材不僅是台灣音樂史之上選，同時各執筆者更是台灣音樂界之精英。希望藉由每一冊的呈現，能見證台灣民族音樂一路走來之點點滴滴，並為台灣音樂史上的這群貢獻者歌頌，將其辛苦所共同譜出的音符流傳予下一代，甚至散佈到國際間，以證實台灣民族音樂之美。

本計畫承蒙本會陳主任委員郁秀以其專業的觀點與涵養，提供許多寶貴的意見，使得本計畫能更紮實。在此亦要特別感謝資深音樂傳播及民族音樂學者趙琴博士擔任本系列叢書的主編，及各音樂家們的鼎力協助。更感謝時報出版公司所有參與工作者的熱心配合，使本叢書能以精緻面貌呈現在讀者諸君面前。

國立傳統藝術中心主任　柯基良

聆聽台灣的天籟

音樂，是人類表達情感的媒介，也是珍貴的藝術結晶。台灣音樂因歷史、政治、文化的變遷與融合，於不同階段展現了獨特的時代風格，人們藉著民俗音樂、創作歌謠等各種形式傳達生活的感觸與情思，使台灣音樂成為反映當時人心民情與社會潮流的重要指標。許多音樂家的事蹟與作品，也在這樣的發展背景下，更蘊含著藉音樂詮釋時代的深刻意義與民族特色，成為歷史的見證與縮影。

在資深音樂家逐漸凋零之際，時報出版公司很榮幸能夠參與文建會「國立傳統藝術中心」民族音樂研究所策劃的「台灣音樂館—資深音樂家叢書」編製及出版工作。這一年來，在陳郁秀主委、柯基良主任的督導下，我們和趙琴主編及二十位學有專精的作者密切合作，不斷交換意見，以專訪音樂家本人為優先考量，若所欲保存的音樂家已過世，也一定要採訪到其遺孀、子女、朋友及學生，來補充資料的不足。我們發揮史學家傅斯年所謂「上窮碧落下黃泉，動手動腳找資料」的精神，盡可能蒐集珍貴的影像與文獻史料，在撰文上力求簡潔明暢，編排上講究美觀大方，希望以圖文並茂、可讀性高的精彩內容呈現給讀者。

「台灣音樂館—資深音樂家叢書」現階段一共整理了二十位音樂家的故事，他們分別是蕭滋、張錦鴻、江文也、梁在平、陳泗治、黃友棣、蔡繼琨、戴粹倫、張昊、張彩湘、呂泉生、郭芝苑、鄧昌國、史惟亮、呂炳川、許常惠、李淑德、申學庸、蕭泰然、李泰祥。這些音樂家有一半皆已作古，有不少人旅居國外，也有的人年事已高，使得保存工作更為困難，即使如此，現在動手做也比往後再做更容易。我們很慶幸能夠及時參與這個計畫，重新整理前輩音樂家的資料，讓人深深覺得這是全民共有的文化記憶，不容抹滅；而除了記錄編纂成書，更重要的是發行推廣，才能夠使這些資深音樂工作者的美妙天籟深入民間，成為所有台灣人民的永恆珍藏。

時報出版公司總編輯
「台灣音樂館—資深音樂家叢書」計畫主持人　林馨琴

台灣音樂見證史

今天的台灣，走過近百年來中國最富足的時期，但是我們可曾記錄下音樂發展上的史實？本套叢書即是從人的角度出發，寫「人」也寫「史」，勾劃出二十世紀台灣的音樂發展。這些重要音樂工作者的生命史中，同時也記錄、保存了台灣音樂走過的篳路藍縷來時路，出版「人」的傳記，亦可使「史」不致淪喪。

這套記錄台灣二十位音樂家生命史的叢書，雖是依據史學宗旨下筆，亦即它的形式與素材，是依據那確定了的音樂家生命樂章——他的成長與趨向的種種歷史過程——而寫，卻不是一本因因相襲的史書，因為閱讀的對象設定在包括青少年在內的一般普羅大眾。這一代的年輕人，雖然在富裕中長大，卻也在亂象中生活，環境使他們少有接觸藝術，多數不曾擁有過一份「精緻」。本叢書以編年史的順序，首先選介資深者，從台灣本土音樂與文史發展的觀點切入，以感性親切的文筆，寫主人翁的生命史、專業成就與音樂觀、性格特質；並加入延伸資料與閱讀情趣的小專欄、豐富生動的圖片、活潑敘事的圖說，透過圖文並茂的版式呈現，同時整理各種音樂紀實資料，希望能吸引住讀者的目光，來取代久被西方佔領的同胞們的心靈空間。

生於西班牙的美國詩人及哲學家桑他亞那（George Santayana）曾經這樣寫過：「凡是歷史，不可能沒主見，因為主見斷定了歷史。」這套叢書的二十位音樂家兼作者們，都在音樂領域中擁有各自的一片天，現將叢書主人翁的傳記舊史，根據作者的個人觀點加以闡釋；若問這些被保存者過去曾與台灣音樂歷史有什麼關係？在研究「關係」的來龍和去脈的同時，這兒就有作者的主見展現，以他（她）的觀點告訴你台灣音樂文化的基礎及發展、創作的潮流與演奏的表現。

本叢書呈現了二十世紀台灣音樂所走過的路，是一個帶有新程序和新思想、不同於過去的新天地，這門可加運用卻尚未完全定型的音樂藝術，面向二十一世紀將如何定位？我們對音樂最高境界的追求，是否已踏入成熟期或是還在起步的徬徨中？什麼是我們對世界音樂最有創造性和影響力的貢獻？願讀者諸君能以音樂的耳朵，聆聽台灣音樂人物傳記；也用音樂的眼睛，觀察並體悟音樂歷史。閱畢全書，希望音樂工作者與有心人能共同思考，如何在前人尚未努力過的方向上，繼續拓展！

　　陳主委一向對台灣音樂深切關懷，從本叢書最初的理念，到出版的執行過程，這位把舵者始終留意並給予最大的支持；而在柯主任主持下，也召開過數不清的會議，務期使本叢書在諸位音樂委員的共同評鑑下，能以更圓滿的面貌呈現。很高興能參與本叢書的主編工作，謝謝諸位音樂家、作家的努力與配合，時報出版工作同仁豐富的專業經驗與執著的能耐。我們有過辛苦的編輯歷程，當品嚐甜果的此刻，有的卻是更多的惶恐，為許多不夠周全處，也為台灣音樂的奮鬥路途尚遠！棒子該是會繼續傳承下去，我們的努力也會持續，深盼讀者諸君的支持、賜正！

<div style="text-align: right">

「台灣音樂館—資深音樂家叢書」主編　趙琴

</div>

【主編簡介】

加州大學洛杉磯校部民族音樂學博士、舊金山加州州立大學音樂史碩士、師大音樂系聲樂學士。現任台大美育系列講座主講人、北師院兼任副教授、中華民國民族音樂學會理事、中國廣播公司「音樂風」製作・主持人。

鋼琴教學新氣象

　　音樂史上，從音樂家所出生的年代來觀察，可以發現一個有趣的現象──幾個重要的音樂家經常出生在相鄰的三、四年間。例如：巴羅克時期的巴赫（Johann Sebastian Bach, 1685～1750）、韓德爾（George Friedrich Handel, 1685～1759）、斯卡拉第（Domenico Scarlatti, 1685～1757）等三位代表性音樂家都出生在一六八五年。浪漫派前期的舒曼（Robert Schumann, 1810～1856）、蕭邦（Frederic Chopin, 1810～1849）都是一八一○年生；李斯特（Franz Liszt, 1811～1886）一八一一年生，華格納（Richard Wagner, 1813～1883）、威爾第（Giuseppe Verdi, 1813～1901）又同是一八一三年生。浪漫派後期從一八四○至一八四四年則是柴科夫斯基（Pyotr Il'yich Tchaikovsky, 1840～1893）、德弗乍克（Antonin Dvořák, 1841～1904）、葛利格（Edvard Grieg, 1843～1907）、李姆斯基─柯薩可夫（Nikolay Rimsky-Korsakov, 1844～1908）順序而生。

　　一八六○至一九一○年是作曲家與演奏家逐漸分離的開始，由於資訊、交通逐漸發達，音樂家演奏樣式的聲、影得以保存流傳，名氣也容易水漲船高，變成每十年都有傑出音樂家集中在前後相連的四年間出生。如一八六○年代是馬勒（Gustav Mahler, 1860～1911）、帕德瑞夫斯基（Ignacy Paderwski, 1860～1941）生於一八六○

年，德布西（Claude Debussy, 1862～1918）生於一八六二年，理夏德・史特勞斯（Richard Strauss, 1864～1949）生於一八六四年。

作曲家荀貝格（Arnold Schönberg, 1874～1951）生於一八七四年，法國作曲家拉威爾（Maurice Ravel, 1875～1937）及法國名指揮孟德（Pierre Monteux, 1875～1964）生於一八七五年，德國指揮家兼鋼琴家華爾特（Bruno Walter, 1876～1962）及西班牙大提琴兼指揮家卡沙爾斯（Pablo Casals, 1876～1973）兩人生於一八七六年，俄國作曲與演奏雙棲的拉赫曼尼諾夫（Serge Rachmaninoff, 1877～1944）及法國鋼琴家兼教育家的柯爾托（Alfred Cortot, 1877～1962）則生於一八七七年。

一八八〇年代重要音樂家則出生於一八八四至一八八七年間，他們是鋼琴家：德國的巴克浩士（Wilhelm Backhaus, 1884～1969）、瑞士的艾德溫・費歇（Edwin Fischer, 1886～1960）、波蘭的魯賓斯坦（Artur Rubinstein, 1887～1982）；德國名指揮家：克倫培勒（Otto Kelempeler, 1885～1973）、佛特凡格勒（Wilhelm Furtwangler, 1886～1954）。

一八九〇年代重要音樂家同樣集中出生於一八九四至一八九七年間，如：一八九五年就有肯普夫（Wilhelm Kempff, 1895～1991）、紀瑟金（Walter Gieseking, 1895～1956）、哈絲基爾（Clara Haskil, 1895～1960）

三位著名鋼琴家及兩位德國近代作曲家辛德密特（Paul Hindemith, 1895～1963）、奧福（Carl Orff, 1895～1982）誕生。著名的指揮家貝姆（Karl Bohm, 1894～1981）、米托普羅斯（Dimitri Mitropoulos, 1896～1960）、塞爾（George Szell, 1897～1970）也是這段時間出生的。

一九〇一年至一九〇四年更是二十世紀音樂家出生的黃金時期。一九〇一年有俄國小提琴家海費茲（Jascha Heifetz, 1901～1987）及俄國鋼琴家梭羅尼茲基（Vladimir Soronitsky, 1901～1961）。一九〇二年有德國指揮家姚胡姆（Eugen Jochum, 1902～1987）、英國鋼琴家索羅門（Cutner Solomon, 1902～1988）、法國小提琴家法朗切斯卡蒂（Zino Francescatti, 1902～1991）。一九〇三年有俄國指揮家馬溫斯基（Evgeni Marvinsky, 1903～1988）、美國鋼琴家瑟金（Rudolf Serkin, 1903～1991）、智利鋼琴家阿勞（Claudio Arrau, 1903～1991）。一九〇四年又是俄國小提琴家米爾斯坦（Nathan Milstein, 1904～1992）及鋼琴家霍洛維茲（Vladimir Horowitz, 1904～1989）同年生且成為密友；法國則有大器晚成的鋼琴家裴勒穆特（Vlado Perlemuter, 1904～）。

一九一四至一九一七年有玻萊（Jorge Bolet, 1914～1990）、李希特（Sviatoslav Richter, 1915～1998）、吉利爾斯（Emil Gilels, 1916～1985）、

李帕悌（Dinu Lipatti, 1917～1950）四位大鋼琴家相繼誕生。我們雖然不知這是上帝的安排還是巧合，但的確是一個有趣的現象，對不容易記得音樂家出生年代的音樂學子們，這樣的整理似乎有助於記憶。

　　一九六三年應美國國務院邀請，在美國教育基金會教授交換計畫下，舉世聞名的莫札特權威蕭滋（Robert Schloz, 1902～1986）教授奉派來台為我國音樂教育紮根，在台灣的二十三年，將他一生精華以及對音樂、學生的愛完全移植，並細心耕耘而得到燦爛的果實——他也是生於一九○二年的二十世紀初音樂家誕生的黃金時期。

　　儘管以現代突飛猛進的科技，還是無法解釋為什麼大音樂家們總是出生在相鄰的年代，但是蕭滋教授將他生命中最後、最精華的二十三年給了台灣，他不僅為台灣帶來鋼琴教學的新觀念、新方法，為台灣訓練出不少馳名國際樂壇的鋼琴家，也幾乎指揮、訓練過當時台灣所有的管絃樂團，替台灣的管絃樂團建立了演奏的根基，讓台灣樂壇真正認識了歐洲音樂的傳統。

　　他是誕生、成長在音樂家最多的黃金時期，不但接觸了許多頂尖的音樂大師，還有實際與他們合作演出的寶貴經驗。他是一個難產兒，中學時期又遇到第一次世界大戰——一個物資缺乏的混亂世界；

正當達事業巔峰的中年時期，卻又碰上更混亂、更大的第二次世界大戰，而移居美國成為美國公民。六十一歲到台灣，他就愛上台灣這塊土地上的人們所帶給他溫馨的愛，且結成異國良緣，成為台灣的半子，並葬在台灣。正如他寫給學生的信上所說，他是從一個小鎮出生的難產兒，經歷一生苦難，經由不斷學習成長，而成為一位「世界公民」。

逝世十六年後，今年（2002年）正逢他的百歲冥誕，他對台灣所付出的愛不但沒被遺忘，而且還在持續發酵，他對台灣音樂教育的深耕成果已經顯現，更令人感懷。

沒有人會相信一個只有上過二十次鋼琴課的人，居然能成為一個莫札特權威的音樂家、舉世聞名的「世界公民」，但蕭滋做到了！他的困苦學習環境與艱辛的成長過程，以及成名後的一切音樂思維，在在告訴我們，許多不可能的事，都可以靠著熱誠、愛以及努力來克服，而走上成功之路。

彭聖錦

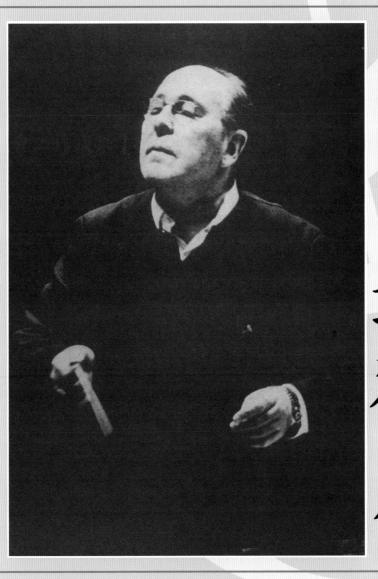

生命的樂章

靠自修通往成功

啟蒙歲月

【回到童年時光】

　　一九○二年十月十六日，羅伯・蕭滋（Robert Scholz）誕生於奧國的史迪爾（Steyr）。在本世紀初，這裡只是一個人口有數萬人、環境非常優美的小鎮。蕭滋出生時，因為是難產，在醫師用鉗子把他夾出母親的肚子時，他的右腿受了傷，這個

▲ 大師的誕生之地——奧國的史迪爾小鎮。

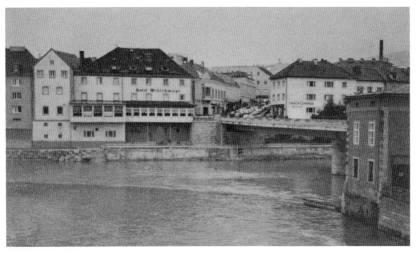

▲ 遠眺大師的故鄉史迪爾小鎮。

傷使他右半邊的功能常會出現障礙，尤其是到了晚年，先是右眼看不見，左眼又有白內障、右鼻孔不能呼吸，後來耳朵也出現問題。蕭滋的父親卡爾（Karl Scholz）從商，母親約娜‧梅耶（Johanna Mayer）是一位出色的女高音，經常在奧國著名的作曲家布魯克納（Anton Bruckner）面前獻唱。蕭滋有一個大他六歲的哥哥漢滋（Heinz Schloz），小小年紀已彈得一手好琴。因此，小蕭滋從小就在母親的歌聲和哥哥的琴韻聲中長大。雖然家庭是舒適而幸福的，但小蕭滋對音樂的特殊感受性與才能，卻一直被家人所忽視。

　　五歲那年，蕭滋開始在家中的鋼琴上彈了些單音，有一天居然可以彈出三和絃；那優美的樂音使他高興了好幾天不能忘懷。蕭滋固然因此得到家人的讚許，但是，因為他有一個大他六歲、鋼琴已經彈得不錯又被視為天才的哥哥深受雙親寵愛，

▲ 躲在母親背後的小蕭滋。

註 1：有關本書第一部分「生命的樂章」內容，是筆者專訪蕭滋夫人吳漪曼教授並取得其所提供的第一手資料，同時參考蕭滋教授紀念專輯《這裡有我最多的愛》中所刊載陳主稅專訪蕭滋教授所撰寫的〈音樂的禮讚〉及張己任教授撰寫之〈一個音樂教育家的典範〉所完成。

所以小蕭滋在鋼琴上的這種小小表現當然不會受到特別重視；加上當時的史迪爾還是小鎮，也沒有好的鋼琴老師，蕭滋年紀又小，家裡沒人能帶著他到較遠的地方拜師，就由母親和哥哥來教他。然而，音樂卻從此成了他一生都離不開的生命伴侶，並使小小年紀的蕭滋從此就悟出只有自己認真學習和擴充知識，才能紮實成長的道理與意念。從此一直到生命的最後一刻，他都是不分晝夜、分秒必爭地努力。他常常羨慕哥哥能為他的母親歌唱伴奏，而等他有能力這麼做時，每次都和哥哥爭著為母親伴奏——他們都認為這是最高興、最快樂的事[1]。

蕭滋小時候和他的母親一樣，都擁有好歌喉。因為他的音域可以從中央C下大二度的降B音，唱到上加第四間的F，所以在當地的合唱團擔任第一部女高音角色。

【熱中學習音樂】

一九一四年，小蕭滋十二歲，他的琴藝大幅精進，母親與哥哥的教導，已經無法滿足他的快速吸收，他原以為可以和哥

哥一樣到遠地拜師學藝，但不幸的是第一次世界大戰爆發，老師幾乎都被徵調去從軍，只有自己加倍用功，以彌補沒有老師的缺憾。於是他每天更勤於練琴，並且每星期空出三個晚上和哥哥練習四手聯彈，幾乎把所有四手聯彈的曲目都彈過[2]。

　　蕭滋求學中最重要的中學階段，完全在第一次世界大戰戰火中度過，原本期望有一位好老師來教他，但是在連生活都不易的戰爭時期，要想好好學琴談何容易。不過在蕭滋的內心中，學習音樂的狂熱卻像一團團戰爭的焰火在燃燒著，貧窮、飢餓及一切更惡劣的環境他都可以忍受，唯獨不能忍受沒有音

▲蕭滋的音樂啟蒙者──母親約娜‧梅耶。

註 2：練習四手聯彈，不但使他們兄弟後來成為歐洲第一組聯彈、雙鋼琴名家，也使得蕭滋教授往後在鋼琴教學中，非常重視四手聯彈的教學特色。

樂。因此，除了自己更勤勞的練琴及和哥哥練習雙鋼琴、聯彈外，他也儘量利用任何機會學習音樂。例如：在學校的德文課，每一位學生都要輪流上台講述歌德的詩，他就建議老師改變上課方式，改以音樂來表達。於是就由一位同學來演唱舒伯特為歌德的詩所譜的藝術歌曲，不僅由蕭滋伴奏，再由他來講解舒伯特的生平，沒想到竟然非常成功，且受到全校的注意。他也經常演奏，帶給人們在戰時不少的寧靜與安詳。

一九一七年，第一次世界大戰慢慢地接近尾聲，在戰火蹂躪下的歐洲，傷兵處處可見，老百姓缺水、缺電、缺糧，社會蕭條，人心不安。十五歲的蕭滋和他的哥哥，就利用這幾年所練習的聯彈曲目，不辭辛勞地到各地演奏，一方面為慈善機關及紅十字會籌款，另一方面則希望能藉著音樂撫慰人心，沖淡戰爭所帶來的不安與動盪，也使自己對音樂的狂熱有所抒發，把音樂化為忍受貧窮、飢餓及對抗一切惡劣環境、抗爭的力量。

中學畢業後，由於父親經商，且大兒子學習音樂的成績已頗出色，於是希望小蕭滋將來能繼承父業，甚至發揚光大，乃將他送到維也納大學學商。雖然蕭滋心中有千萬個不願意，但父命難違，他只有獨自離家來到維也納就學。學商固然不是他的本意，而且他也沒有興趣，但每次考經濟學時，他卻總是考最高分。

心靈的音符

《蕭滋嘉言錄》

樂譜中所有的記號都必須遵守，
但速度與強弱卻非絕對。

不過，他依然無法忘情於音樂，爲了不能學習音樂，蕭滋心中非常難過，尤其是身處在音樂之都——維也納，更使他不能有一刻忘記音樂，一有機會就跑去聽音樂會。到了一九二〇年，戰爭剛結束不久，經濟蕭條，蕭滋的生活更加窘困，但他還是會傾其所有地每天買站票去聽音樂會。由於所有的錢都用於聽音樂會，有時連著三、四天他都只喝自來水度日[3]，也因爲沒有錢，所有的音樂會都是以步行參加。

到了週末，更是最忙碌的時刻，星期六晚上，他會先走一個半鐘頭的路去聽晚間十點至十二點的午夜音樂會，然後再步行回家時已一點多；清晨又走到教堂去望最早的彌撒——因爲早場彌撒有維也納合唱團，也就像是聽音樂會一樣。接著中午十一點至下午一點及下午三點至五點，晚間六點半至九點，十點至十二點，他又去聽各場不同的唱詩班歌唱。這樣整天地、不斷地聽，雖然很累，但能把整個生命投入音樂，對蕭滋而言卻是非常快樂的事。

在維也納，咖啡是出了名的，咖啡屋也很多，而且店裡放著很多報紙，可以邊喝咖啡邊看報，愛坐多久就坐多久。一九二〇年是歐洲經濟及氣候特別寒冷的一年，而蕭滋還是不畏寒冷，照樣辛苦地以步行趕場聽音樂會；有時早到了，就到咖啡店避寒，店家會好心地送他一杯咖啡，而他實在買不起食物，喝完咖啡後，再灌一些自來水把肚子填飽，就這麼又上路去聽音樂會。他經常回憶著這些精神與物質上的困苦歲月，當時要不是有音樂的支持，他可能老早就死了，他完全靠著「音樂」

註 3：維也納的自來水是可以生飲的。

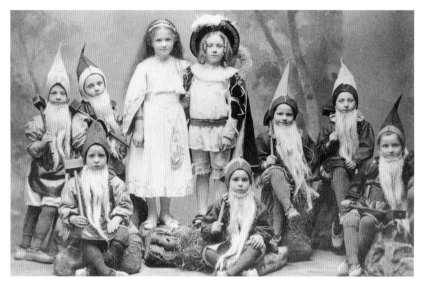

▲ 1906年唸幼稚園小班時，蕭滋（坐在王子前方）演出「白雪公主與七矮人」。

的精神力量在鼓舞、支持，才能使生命之泉免於乾涸。

【尋得名師指點】

　　一九二一年二月是蕭滋生命中一個重要的轉捩點。因為，他實在無法忍受身處音樂之都，卻不能學習音樂的日子，於是他鼓足勇氣跑到維也納音樂院去彈給院長羅維（Loewe）先生聽，並得到了他的賞識與鼓勵，還介紹當時年輕而有名氣的鋼琴家沃賀爾（Friedrich Wuhrer）私下教他彈琴。蕭滋的快樂與興奮是不可言喻的，於是決定棄商而從樂。

　　但是，問題還是沒有完全解決──他找了六個星期，卻找不到可以練琴的地方。後來經由老師和朋友的介紹，他以打游擊的方式到處借琴練習，每天分時段到四、五家去練琴，而且

為怕錯過可以練琴的時間，每一個時段他都提早到人家門口等，然後準時按鈴。

他每天的行程大致如下：清晨五點多走一個多鐘頭的路到第一家門口等到七點，才按鈴進去練到那家人八點半必須出去上班鎖門為止；然後再走一個多小時到另一處，從十一點練到下午一點；接著又到不同的地方練四至五點及晚上九至十二點的時段。他每天東奔西跑地練琴，加起來每天雖然有七個多小時，但是對他來說，每一個時段練一、二個小時，就好像練一、二分鐘那麼短，總覺得時間太少，又覺得自己沒有接受音樂學院的和聲學、對位法等基礎課程，有些欠缺，於是便利用早到等候練琴的時間，天晴坐在路旁，下雨天就躲在走廊上自習、做和聲學，一點兒也不敢浪費任何時間。

這種生活，經過了六個星期，由於營養不良又過於勞累，身體實在無法承受而病倒，蕭滋只好回家靜養一陣子，等身體稍微恢復，又開始每天練七個半小時的琴，並改成每兩個星期到維也納向沃賀爾學琴。由於他非常用功，每次上課彈給老師聽的，除了多首練習曲——最高紀錄曾一次彈二十四首克拉瑪（Cramer）

▲ 蕭滋的第一位鋼琴老師沃賀爾。

練習曲——還有兩首莫札特奏鳴曲、一首貝多芬奏鳴曲、蕭邦敘事曲及一些舒伯特的作品，所以他的上課時間，是從早上十點半一直上到下午四點一刻，一口氣上了將近六小時。[4]下了課，已沒有車可以直接回到史迪爾，他只好乘坐五點鐘由維也納開往史迪爾中途站的班次轉車，到站已是晚上十二點，而往史迪爾的車要等到清晨四點才開，於是他便利用這段時間在萊茵河畔散步，常可看到皎潔明亮的月光照映著萊茵河水，水波盪漾，美麗的光又折回到漂浮在河水上的晨露，呈現美如詩般的景象。

　　到了五、六月的奧國，天亮得很快，總在清晨三點左右，此時河邊林中的鳥群，會像突然驚醒般地一起吱吱叫，構成另一幅美麗的畫面。這些景象，成為蕭滋一生中印象最深刻的事情之一。這種畫面，使得他就算整晚沒睡也不覺得睏。當他乘著四點的車到家時已經六點，洗個澡，七點又開始一天的練習，在這種狀況下，雖然一共只上了十次課，卻使他的琴藝突飛猛進。

【自修通過考試】

　　一九二一年初起，七個月內上過沃賀爾十次課後，使蕭滋的琴藝更上層樓，為了完成他的音樂理想，他於是決定報考薩爾斯堡的莫札特音樂院（Mozarteum）。九月，他以極優越的成績考上莫札特音樂院，師事佩遜瑞克（Felix Petyrek），每天仍然練習八、九個小時，學了很多東西。上了幾次課後，佩遜

註 4：也就是因為如此特殊，沃賀爾特別記得他，後來還成為好朋友。1972年7月31日蕭滋夫婦赴奧國探親，即由沃賀爾親自接待。

瑞克臨時決定到德國柏林大學教書，在名師難求的情況下，蕭滋只得利用老師離開前的幾個星期加緊用功，密集上課，在六個星期內上了十次課，琴藝及各方面的知識當然也隨之更上一層樓。

由於世界大戰剛結束，音樂院師資未能齊全，老師離開後，蕭滋便回到史迪爾自習，從此他就不再有老師，一生完全靠著自我潛修，紮實成長。這種苦學的過程，使他日後為人師表時，深知無師之苦，因此樂於竭盡所能地協助學生。又由於大部分得自自學，他十分瞭解在學習過程中，會遭遇何種困難及如何解決困難，因此，當他為學生上第一次課時，就已經為學生訂下學習進度和未來的學習方向，全力按部就班地指導他們；只要學生能遵照他的規劃，最多半年，就可以看到可觀的進步。

一九二二年二月，蕭滋申請參加畢業考試。因為他幾乎沒有到學校上過幾次課，就要申請考試，雖然學校的規定是只要程度夠好，經由老師推薦就可以跳級考畢業考，但蕭滋已沒有老師可以為他推薦，而造成當時學校極大的困擾。不過，經由學校慎重考慮當時的特殊環境，他還是得到特別的許可——如果你確實有能力，就讓你考吧！可是學校萬萬沒有想到蕭滋居然每兩個月報考一科，一共考了鋼琴、理論作曲及

心靈的音符

《蕭滋嘉言錄》

任何事物，
烹飪也好、音樂也好，
一定有它的秩序，
就像科學般要完全正確的，
其中不能沒有法則與調和。

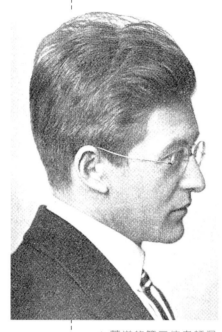
▲ 蕭滋的第二位老師佩遜瑞克。

教師文憑三科，都順利以優異的成績通過。

　　考理論作曲科目時，由於他幾乎沒有去上過課，教授對他很生疏，不相信他有能力考畢業考，故意口試兩個半小時，幾乎把課本上的每一頁都問到，但是他把全本書都背得爛熟，不但對答如流，同時還說出譜例在第幾頁第幾行，評審教授無可奈何，只好讓他通過考試。一九二二年六月，進入音樂院十個月，真正上課不到兩個月的蕭滋不但畢業了，還以優異的成績拿了三個文憑，這可以說是破了莫札特音樂院最短的就讀紀錄。由於他的傑出表現，兩年後又被聘回母校教授高級班的鋼琴及理論作曲課程。

【兄弟搭檔演出】

　　於莫札特音樂院畢業後，蕭滋正式開始展開音樂事業，首先與其兄長聯合到歐洲各地旅行演出獨奏、鋼琴二重奏及協奏曲。他們兄弟檔的鋼琴二重奏是當時歐洲唯一一對雙鋼琴家，也是非常成功的演奏組合。蕭滋並於一九二四年秋天完成生平的第一首作品《前奏聖詠》（Prelude Choral），在薩爾斯堡莫札特音樂院演出，受到好評，乃於一九二五年完成《小賦格》

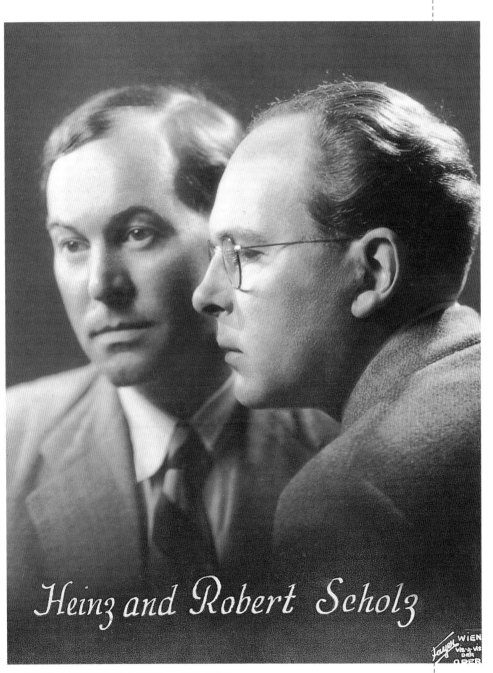

Heinz and Robert Scholz

▲ 兄弟二人搭檔演出時的宣傳照，右為小蕭滋。

（Fughetta）和《觸技曲》（Toccata），將此三曲組合成為完整的一首曲子。隨後他又完成雙簧管、法國號各二支的木管作品《鄉村舞曲》（Country Tune：9 Short Dances）；一九二六年完成《古典名家音樂主題鋼琴作品》（Old Masters for Piano）。

一九二七至一九三〇年，他和哥哥專心研究莫札特（Wolfgang Amadeus Mozart, 1756～1791），根據莫札特手稿、原稿編校莫札特鋼琴曲樂譜，由維也納環球出版公司（UNIVERSAL EDITION）出版，是第一本權威性的莫札特鋼琴曲版本，開了原典版樂譜出版之先河，並先後完成莫札特鋼琴奏鳴曲全集兩冊及變奏曲。在編校過程中，由於小蕭滋從小

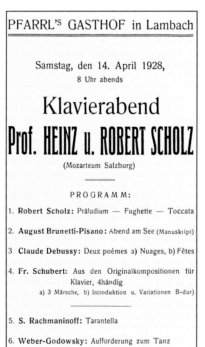

▲ 由美國著名的E. C. Schirmer音樂出版社所出版的蕭滋之第一號作品樂譜。

◀ 蕭滋兄弟於1928年4月14日在薩爾斯堡莫札特音樂院舉行的演奏會節目單，第一個節目就是他的作品發表。

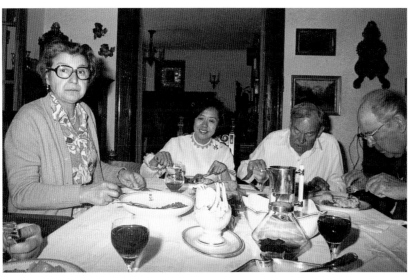

▲ 蕭滋兄弟老年後再度相會，同享天倫。

　　幾乎都是自學，因此特別有研究精神，尤其碰上困難時，幾乎都由他去找尋資料、答案。他鑽研的最大特色就是完全遵照莫札特手稿，僅在彈奏運指法上，力求最容易彈出美好樂句與聲音的指法；他所附加上去的指法，有些乍看起來似乎很彆扭、困難，然而一旦熟練後，卻是最舒服、好彈的指法。

　　一九七三年，維也納原典版出版社（Wiener Urtext Edition）出版了由蕭滋的哥哥掛名指法校訂的莫札特鋼琴奏鳴曲原典版。由於經過了近五十年，各國音樂學者有了更加精準細密的考古研究，各類資訊證據也更明確，除有部分作曲的時間兩個版本稍有差異外，兩者的每頁小節數完全一樣。不過，大部分指法維持原樣，小部分指法則有所更動，更動的結果是否更好？那可未必。讓我們用31頁的兩份譜例來比較：

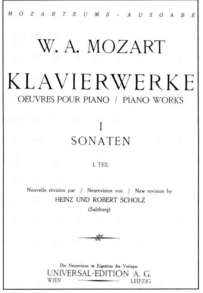

▲ 維也納環球出版公司出版，由蕭滋校訂之《莫札特鋼琴奏鳴曲》第一冊樂譜。

▲ 維也納環球出版公司出版，由蕭滋校訂之《莫札特鋼琴奏鳴曲》第二冊樂譜。

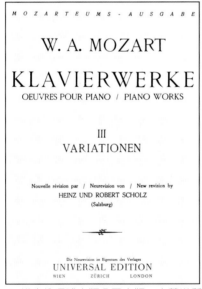

▲ 維也納環球出版公司出版，由蕭滋所校訂之《莫札特鋼琴變奏曲》樂譜。

　　整體來說，原來版本（31頁左圖）的指法指示較為清楚，部分並提供兩種指法給予彈奏者自行選擇，編校者所加註的強弱表情記號則用括弧表示，這是負責任的做法，可提供給彈奏者參考。鉛筆所加註的指法，則是蕭滋後來為了學生才寫得更為清楚。他教學時，學生必須完全按照他所寫的指法

生命的樂章

▲ 左為蕭滋校訂之莫札特《C大調鋼琴奏鳴曲》（K.330）第一樂章舊版樂譜；右為
　蕭滋兄長所校訂之同曲新版樂譜。

彈奏，若沒有照章行事，他用聽的就可以聽出來[5]。新版（31
頁右圖）中左手多了圓滑線，第三小節第三個音改為第四指，
彈出來的結果，聲音一定沒有原來的清脆。

　　第二十二小節新版用第五指，也沒有舊版用第四指彈奏的
聲音來得自然、好彈。第二十八小節第一個音，兩種版本都未
明寫指法，按照新版，若依前面音符的指法接下來，應用二
指；舊版則用一指，順手帶起來，樂句會容易清楚的彈出來，
由此可見舊版比新版好得多，可惜在目前已不容易買到此種版

註5：筆者曾經帶著學生
　　去上課兼翻譯，有
　　一次，蕭老師從隔
　　壁房間衝出來，大
　　叫：No! No!原來
　　是因為學生用四指
　　彈奏他所指定要用
　　第五指彈奏的音
　　符。

本。

　　一九二八年蕭滋完成《雙鋼琴協奏曲》(Concerto for 2 Piano and Orchestra)，一九二九年由希臘名指揮家米托普羅斯（Dimitri Mitropoulos）在雅典指揮演出。他同時也在這年完成《為長笛與管絃樂的行板與快板》（Andante and Allegro for Flute and Orchestra）。

　　一九三〇年八月三十日，在薩爾斯堡音樂節中，二十世紀五大指揮家之一的華爾特（Bruno Walter）指揮維也納管絃樂團演出莫札特《雙鋼琴協奏曲》（K.365），蕭滋也參與演出。華爾特是指揮莫札特作品的傑出指揮家，年輕的蕭滋所演奏的純真、唯美的莫札特，深獲大師讚賞。

　　從此，蕭滋有機會到維也納管絃樂團及維也納國家歌劇院觀摩、鑽研華爾特指揮交響曲、歌劇之彩排，獲益匪淺，於是開始購買總譜鑽研。一九三八年以後，他們都到了美國，還是經常一起亦師亦友的談論音樂，尤其是在一九四四至一九四五年間，蕭滋常向華爾特請益有關指揮及音樂詮釋的問題。此時他已有指揮經驗，參加、觀摩華爾特的樂團練習和演出後，立刻日以繼夜的研究進修，並實際拿自己的樂團操演。對於能「舉一反十」、又已養成終身學習習慣的蕭滋而言，能直接受教於當代大師，其影響自是不言可喻。

　　華爾特於一九五五年（八十歲時）在美國加州比佛利山莊完成撰寫長達八年的《論音樂演奏》（*Of Music And Music Making*），全書字字珠璣，以豐富的哲學思考性，討論有關音

註6：華爾特是二十世紀偉大的指揮家，在google.com搜尋引擎上輸入Bruno Walter，就可以連上有許多豐富資料的華爾特網頁。

註7：日本網路上有華爾特完整音樂會節目資料，該場音樂會節目及網址如下：http://www2.starcat.ne.jp/~danno/consert/consert1.htm

樂與演奏的詮釋。要不是看到最後的〈跋〉說：「年事漸高，
幸使我能有機會探討有關愛人類的學問，最近幾年來，我一直
不斷地求教於斯坦諾（Rudolf Steiner），崇高的宇宙學
（Cosmology），及熱中於人類普愛學（Anthroposophy）。」就
完全無法理解他在第七章〈回顧與前瞻〉中所寫的充滿從宇宙
觀做藝術哲學思考之奧妙；若不具備十足的藝術知識、全盤性
的音樂了解及哲學思考的涵養，全書即使每一個字都看得懂，
也無法充分理解其所敘述之眞正內涵。

　　蕭滋晚年也著手寫了大量以浩瀚宇宙的廣泛角度探索音
樂、時間與思想源泉的文字，相信他的這些思考必然是受到華
爾特不少的啓發與影響。可惜天不假年，他未能完成完整的著
作即撒手人寰，所留下來的大量短篇或片段的著作，非常深
奧，更是艱澀難懂。

　　一九三六年五月，蕭滋被聘爲維也納鋼琴大賽最年輕的評
審委員；十月在名指揮家卡拉揚的指揮下，於德國演出《雙鋼
琴協奏曲》，隨後便到美國與加拿大做第一次成功的巡迴演
奏。在這年內他並完成《爲大提琴與管絃樂的慢板》（Adagio
for Violoncello and Orchestra）。

　　一九三七年，蕭滋再度赴美巡迴演出，獲得國家頒發的榮
譽音樂教授殊榮；八月二十二日被選爲在莫札特生前演奏的薩
爾斯堡主教大廳重新啓用莫札特自用鋼琴演奏會中唯一的鋼琴
演奏者。

　　這是一次極爲隆重的音樂會，大廳燃起兩百多支蠟燭，觀

註8：一般常說「舉一反
　　　三」，對蕭滋而
　　　言，舉一反三還不
　　　足以形容他的學習
　　　與反應速度之快與
　　　多。

▲ 蕭滋創作之《雙鋼琴協奏曲》手稿譜；分譜也由他親自抄寫，並加註詳細分句、表情記號。

禮來賓包括托斯卡尼尼（Arturo Toscanini）、華爾特等二百多位世界重要的音樂家，奧國國家廣播電台並對全世界作現場廣播，把莫札特使用過的鋼琴聲音重新傳播給全世界的人們。一九四四年蕭滋教授歸化美國籍，有一次去看病，醫生看他原是奧國人，便談起一九三七年八月莫札特鋼琴啟用演奏全球轉播的事。那位醫生說，當時他立刻停止門診，打開房門，將音樂播放給看診的病人共享；最後他才發現，眼前所看診的蕭滋教授就是當年的獨奏者，而共嘆世界實在太小了！

　　一九三七年十月，由托斯卡尼尼指揮，在薩爾斯堡演出了
《雙鋼琴協奏曲》。托斯卡尼尼的指揮素以正確、精準、排練嚴
厲著名，在排練的過程中，讓蕭滋又有另一種對音樂詮釋的新
體驗。蕭滋並在這年完成管絃樂作品《跋》（Epilog to the
Symphony in E）。

美國興學

【培育音樂新秀】

一九三八年，第二次世界大戰爆發，歐洲音樂家紛紛逃往美國。處處以愛為出發點的蕭滋，看不慣希特勒對付猶太人的殘忍手段，又因曾數度到美國巡迴演出深獲好評，乃決定接受美國曼尼斯音樂院（Mannes College of Music）之聘，擔任鋼琴教授。當移民美國的生活較為安定後，蕭滋看到附近一個猶太人與波多黎各人聚居的貧民窟的孩子們很有音樂天份，就是沒有接觸、學習的機會，於是首先主動免費教導那些貧苦的小孩。在教導的過程中，他發覺這群孩子的學習能力強又認真，乃和幾位朋友共同創辦一所亨利街音樂學校（Henry Settlement Music School），小提琴由茱利亞音樂院王牌教授、小提琴家葛拉米安（Ivan Galamian）指導，還有一位鋼琴教育家凡戈娃（Mme. Vengrova）以及許多紐約愛樂交響樂團的朋友都前來幫忙，一起為這些貧窮而天份極高的學生進行培訓，全部採取獎學金制度。

蕭滋也趁此機會學習了不少有關絃樂器方面的知識與樂器特性，尤其是交響樂當中特別難的部分，經由這些得來的細微知識，使他更深入了解管絃樂作品。他也發覺在每一部分做詮釋記號，能夠很快和團員溝通，傳達希望他們做到的地方，這

```
● MUSIC SCHOOL OF HENRY STREET SETTLEMENT ●
        Grace Spofford, Director, Presents
THE MOZART CHAMBER ORCHESTRA
        ROBERT SCHOLZ, Conductor
3 SUNDAY NIGHT CONCERTS, 1944-1945-8:30

THE PLAYHOUSE          466 GRAND STREET, NEW YORK
December 10        March 18         April 15

December 10:
    DIVERTIMENTO IN F, K. 247 . . . . . . . . . . . . . Mozart
    CONCERTO FOR VIOLA AND ORCHESTRA . . . . . . . Rolla
                                        Arranged by Alfred Mann
            EMANUEL VARDI, Soloist
    FUGUES 1 and 3 FROM "THE ART OF THE FUGUE" . . . . . . Bach
                                        Arranged by Robert Scholz
    SYMPHONY No. 104 in D . . . . . . . . . . . . . Haydn

March 18:
    OVERTURE, "EGMONT" . . . . . . . . . . . . . Beethoven
    SYMPHONY No. 2 in D . . . . . . . . . . . . Beethoven
    SONATA FOR OBOE AND STRINGS . . . . . . . . . Temartin
            LOIS WANN, Soloist
    SIEGFRIED IDYLL . . . . . . . . . . . . . . . Wagner
    SUITE FOR STRINGS . . . . . . . . . . . . . Dag Wiren

April 15:
    CASSATION IN B FLAT, K. 99 . . . . . . . . . . . Mozart
    SYMPHONY IN D, K. 504 ("Prague") . . . . . . . . Mozart
                    Scenes from the Life of Mozart
    Marionette Opera under Direction of Otto Kunze with soloists and orchestra, Mr. Scholz conducting

Subscription (3 concerts) . . . . $2.40 . . . . . For Students . . $1.15
Single tickets . . . . . . . . . . .84 . . . . . For Students . . .44
Prices include 20% tax. All seats reserved. Tickets on sale at Music School of Henry Street Settlement,
8 Pitt Street or from Erminie Kahn, Steinway Hall, N. Y. 19.

ERMINIE KAHN, STEINWAY HALL, New York 19, N. Y.

Kindly send me _____ subscriptions for the (3 Sunday evening concerts
                         single tickets    concert of_____
by the Mozart Chamber Orchestra, for which I enclose check for $_____

NAME _____

ADDRESS _____
```

▲ 1944～1945年蕭滋指揮莫札特室內管絃樂團演出三次週日音樂會之小海報。當時三場音樂會聯票票價，只要美金 2.4 元。

樣又可以節省排練時間。經由對總譜和分譜做詮釋的註解，使他覺得對音樂細節有更深入的了解；幾次之後，蕭滋在詮釋分譜時，學會在心中聆聽整曲的交響樂，也因此養成同時背總譜的習慣。

教過一陣子之後，眼看這些學生各項技巧已有相當基礎，可是對音樂的學習過程來說，總覺得還少了重要的合奏經驗與技巧的學習。原本生性羞怯的蕭滋，看到這樣的音樂環境實在不足以訓練出傑出的音樂人才，乃和校長史波霍得（Grace Spoffort）商量，免費組織樂團，想把在維也納的完美音樂風格帶到美國，一方面可慰藉思鄉之情，再一方面也可以嘗試發揮跟隨華爾特多年並加上自己學習的指揮，於是他便從組織、訓練開始，完全一手包辦，籌組了

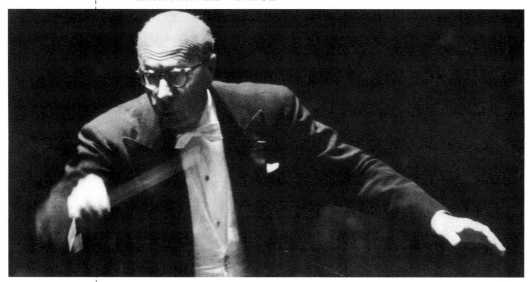

「莫札特室內管絃樂團」（The Mozart Chamber Orchestra）。第一次演出後，校長非常感動，積極支持他的理念，除了尋求在當地演出的機會外，也協助取得其他地區的演出機會，因而使得他們所訓練出來的學生，都擁有豐富的合奏演出經驗，後來還有許多學生被聘爲各樂團的首席。

到了一九四○年，已有幾次指揮演出經驗之後，蕭滋覺得自己有關指揮方面的知識與技巧還是有所不足，乃隨塞爾（George Szell, 1897～1970）上了十次有關音樂和指揮技巧的課程。塞爾是一位能把腐朽化爲神奇的偉大指揮家，他不但把本來沒沒無聞的克里夫蘭交響樂團訓練成美國五大交響樂團之一，更成爲世界著名的交響樂團（他過世後，樂團水準也隨之下降）。他之所以成功，乃在於他的排練嚴肅、仔細，他總是

準備周到，把所有演奏總譜都帶在身邊，仔細地把他認爲理想的弓法、斷句隨時標示在總譜上。他最擅長於古典樂派的音樂，而且一向把聽眾當成音樂欣賞行家，認爲聽眾可以從音樂本身聽出它的涵意，要讓音樂自己說話，沒有必要試圖誇張音樂的某些部分，樂團樂手必須以演奏室內樂的心態來演奏——這與蕭滋常掛在嘴邊的「不是我在指揮你們，而是音樂指揮著我們，我們聽命於音樂。」實有異曲同工之妙。

▲ 蕭滋改編巴赫《賦格藝術》樂譜。

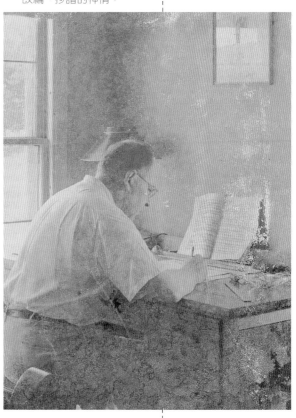

▼ 1940年塞爾在紐約專心改編、抄譜的神情。

蕭滋經過十次課程，深得其精髓，演奏也從不過分誇張。為了充分體驗較大組合的樂團組織，除了學校外，他於一九四一年，再與葛拉米安合作創辦暑期音樂班，教導更多的青年學生。由於蕭滋嚴格、有效的訓練方法，學生又聰明、努力，樂團水準日漸提高，終於在一九五〇年做了兩次重要演出。首先，在紐約及貝利亞（Berea）指揮演出他於一九四八年左右將巴赫最後傑作《賦格藝術》（The Art of the Fuga）改編為管絃樂曲之龐大曲目，以紀念巴赫逝世二百週年；接著演出《布魯克納第四號交響曲》及《Te Deum》合唱作品，由於演出極為優異，因而受到矚目而榮獲布魯克納紀念獎章。

【成立管絃樂團】

在忙碌的授課、指揮生涯中，蕭滋還是不忘創作，於一九五一年完成《E大調交響曲》。有了實際創作交響曲的經驗之後，蕭滋對於管絃樂曲的配器、詮釋重點有了新的認知與體會，使他的音樂進入更高的境界。而他又看到辛苦訓練的樂團團員們愈來愈多且逐漸長大、成熟，已經可以完全做到他心目中的薩爾斯堡莫札特音樂傳統之音樂理想，於是乃將他所訓練出來的精華學生，於一九五三年成立職業的「美國室內管絃樂團」（American Chamber Orchestra），除了在當地的

心靈的音符

《蕭滋嘉言錄》

不是我在指揮你們，
而是音樂指揮著我們，
我們要聽命於音樂。

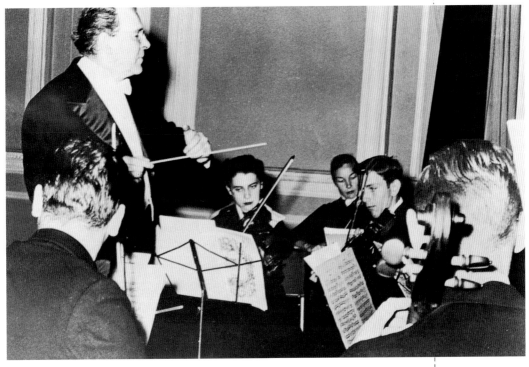

▲ 蕭滋教授指揮美國室內管絃樂團練習的情形。

Town Hall定期演出外，在經過幾次演出獲得如潮般的佳評後，還被邀請至美國、加拿大各地巡迴。一九五六年， Westminster唱片公司還特地爲其灌製兩張唱片：莫札特《第七首D大調小夜曲》（K.250）、《D大調嬉遊曲》（K.131）。這兩張唱片雖然老舊，雜音也多，卻可以聽到與眾不同的莫札特音樂風格。蕭滋沒有像華爾特那麼強調如歌的歌唱旋律，也不像貝姆那麼強調莫札特的率直，只是用很親切、樸實、單純的音樂語調讓莫札特的音樂在聆聽者的耳邊響起，令欣賞者不知不覺的與音樂融在一起，分不出你我，真的是「聽命於音樂的好演奏」。

▼ 1940年1月28日在紐約指揮室內樂團演奏。

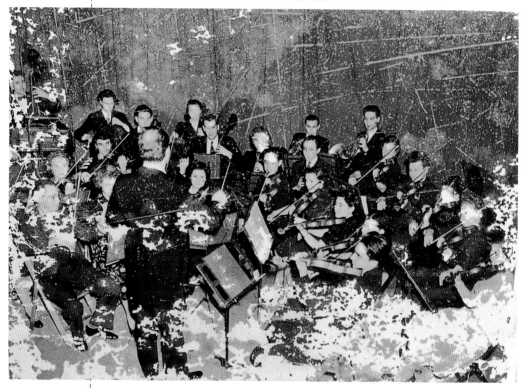

　　一九五六年三月二十日，蕭滋指揮美國室內管絃樂團與英國著名的女鋼琴家黑斯（Myra Hess）舉行音樂會，所有曲目皆被錄了下來，於蕭滋過世數年後始被發現，以CD發行，音質雖不佳，但也能聽出兩者水乳交融所表現出的純淨的莫札特。

【傾囊搜購樂譜】

　　一九三九至一九四四年，當蕭滋教授在美國組織樂團期間，正逢第二次世界大戰如火如荼地進行，美國與歐洲間的貿

生命的樂章

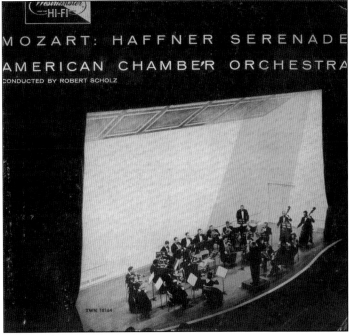

▲▶ 美國室內管絃樂團演奏莫札特《哈夫
　　納小夜曲》之唱片封面、封底。

▼▶ 美國室內管絃樂團演奏莫札特《D
　　大調嬉遊曲》（K.131）之唱片封
　　底、封面。

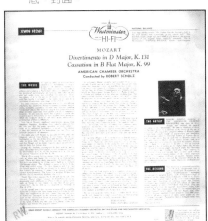

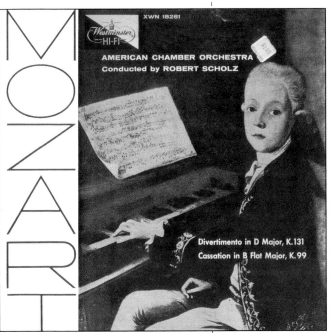

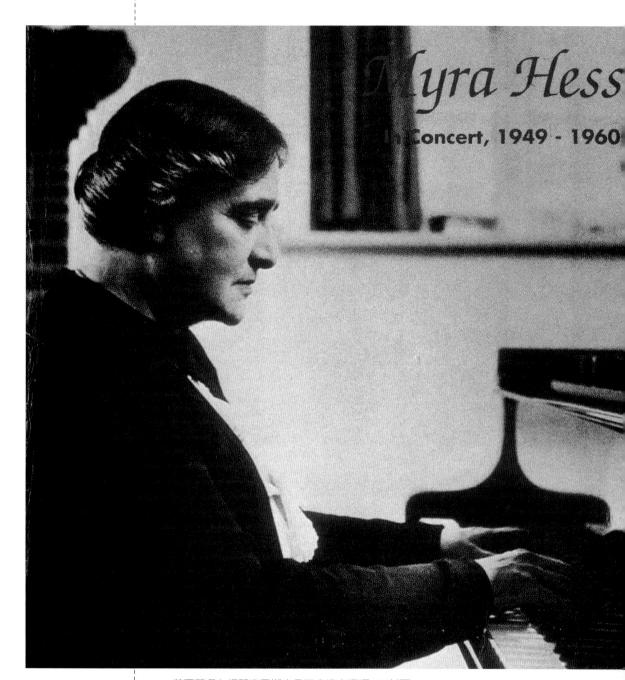

▲ 英國著名女鋼琴家黑斯之音樂會演奏實況 CD封面。

易路線及商船經常被希特勒的潛水艇擊沈，樂譜不屬於民生必需品，更少有書商願意冒險，所以無法從歐洲購得樂譜。當時美國各大書店很少有總譜，蕭滋為了要尋找管絃樂的總譜、分譜，找遍各大樂譜店和私人收藏，但所得有限，直到一九四八年情況始有好轉，於是他把大部分積蓄都投入購買管絃樂譜。

蕭滋不只是購買收藏而已，他的習慣是看到樂譜，總是情不自禁地要仔細閱讀，像是為樂譜校訂一般的詳細為總譜及每一個分部樂譜予以精確、細密的標示樂句、分句、弓法、呼吸、速度、表情的註解和詮釋。他曾經親自寫了一篇關於他的藏書說明，從文中可以體會在困難環境下，他還是不時搜尋並學習為樂譜做詮釋的過程。全文如下[1]：

「我收集交響樂和音樂的藏書時間超過二十年以上。一九三九年起，到一九四八年，那時是戰爭時期，非常難，幾乎不太可能買到音樂、交

▲ 蕭滋家中的部分圖書收藏。

註 1：蕭滋，〈關於我的藏書〉，《愛在天涯》，財團法人蕭滋教授音樂文化基金會，台北，頁171。

響樂的資料，因為那些譜大部分都是在德國印刷出版的，但逐漸地，我還是成功地搜集到所有主要的古典音樂作品。

華爾特和塞爾他們是我的良師益友。我參加無數次的音樂排練和音樂會，也親自目睹到托斯卡尼尼的指揮排練和音樂會。我和我的好友葛拉米安進修五次有紀念價值的小提琴課程研討，學習到一些方法及絃樂的奧祕，這些奧祕是我當鋼琴家以前就知悉了。烏季爾（Uziziel）和我從一九四一年夏天開始在紐約伊麗莎白鎮創辦絃樂和鋼琴夏令營。

第二次世界大戰時，我在Henny Street Settlement音樂學校任職，當時年輕的團員要去從軍，我有許多紐約愛樂交響樂團的朋友，他們經常來學校幫忙參與音樂會。

我可以和這些頂級的音樂家們討論各種樂器的特性，尤其是交響樂團特別難的部分，經由這些得來的細微知識，我得以更深入瞭解。

我發覺在每一部分做詮釋記號，能夠最快和團員溝通，傳達我希望他們做到的地方，這樣又可以節省排練的時間。經由在總譜和分譜作詮釋的註解，我亦得到對音樂更深入的知識，這些細節讓我有更深入的體驗，讓我不會有閃失、錯誤，使指揮更得以完整。當我在詮釋分譜時，我會聆聽整曲的交響樂，同時我也在背譜，背得很完整，至今我仍記得。

這些詮釋代表了維也納傳統風格，這個傳統風格和維也納作曲家、指揮家的精神並存。以莫札特為例，身為作曲家的朋友，也知道他的演奏風格。以一位道地的奧地利人，我的音樂

根基充滿這種傳統，在鋼琴和交響樂方面都是如此。

這種傳統的本質是可以修改的，但是我不覺得是可以被超越的。弓法是音樂詮釋的一部分，就如同這個詮釋也可以稍微改變的。」

由於詮釋總譜、抄分譜，蕭滋養成每天早晨五點就起床背譜及晚間演出一場的習慣。如果沒有正式的演出，他就選定曲

▲ 詮釋校訂譜例。

目，在心中演出一場，來印證他所校訂的標示或音樂詮釋是否恰當。來到台灣與吳漪曼教授結為夫妻之後，夫人熟知他的習慣，每天晚間有一段固定的時間不去打擾他，好讓他的心靈與音樂交流，即使生病在醫院中亦如此。有時曲目比夫人預計的還長，夫人就靜靜地在旁邊等他與音樂說「再見」，等他回過神來後，還會告訴夫人說：「我剛剛跟貝多芬（要看他選定的作曲家是誰）或某某音樂說再見了！」旁人或許會認為，他是不是瘋了？其實，這也正表示他對音樂的真愛以及保有常人所沒有的赤子之心，這就是他能把莫札特演奏得如此精關入微的關鍵。

蕭滋來到台灣，也一併把這些重達六百多公斤的寶貝帶來。在他生前，國內樂團或指揮若有找不到的樂譜，幾乎都會向他求救，他也有求必應，往往很高興、滿頭大汗地從一堆堆的樂譜中翻箱倒櫃找出來。若是只有總譜而沒有分譜，他就利用半夜起來親手抄分譜，由於當時沒有影印機，他就一份一份地抄，再加以仔細註釋分句、弓法、表情，來提供給國內的指揮。有一次，吳季札教授在他家過夜，睡在書房，看到他半夜起來寫東西，第二天問吳漪曼老師，他到底有沒有睡覺？原來他正在趕寫分譜。

蕭滋過世後，夫人整理遺物時，才發現數量之多真是匪夷所思，並覺得這些寶貝應該

心靈的音符

《蕭滋嘉言錄》

傲慢和自大，
把自己封閉在厚厚的圍牆中，
是進步提升的障礙，使天使變成魔。
中世紀歐洲陷於無休止的戰亂，
都是由於傲慢和自大，
它阻止了進步，導致了墮落。

生命的樂章

▲ ▶ 蕭滋生前常親手將樂譜抄
　　成分譜。

讓所有有興趣研究的
人都能利用，於是請
黎國峰先生花了一年
時間，大略整理完
成，於一九八七年將
七十三本迷你總譜、
一百七十三本指揮總
譜、數百套總譜加分譜捐贈給中央圖書館，成為音樂研究者重
要的參考資料，最近並由溫秋菊和李婧惠兩位老師整理圖書目
錄資料，將由國家中央圖書館掃描後，以數位光碟儲存，完成
後將更方便愛樂者查詢。

結緣台灣

【有心人士牽線】

二〇〇一年七月六日，奧地利史迪爾市政府為了紀念蕭滋教授揚名世界之成就，擬比照奧地利著名音樂家之紀念模式，在其出生建築掛上永久紀念碑，蕭滋教授音樂文化基金會特地編輯出版中文、德文對照之《愛在天涯》[1]，記述蕭滋教授一生行誼，並由前文化建設委員會主委申學庸教授帶領國內外音樂家及台北市立交響樂團前往參加掛牌儀式暨演出。基金會董事長吳漪曼教授特別請當初竭力邀請蕭滋教授來台的劉裔昌博士撰文說明邀請蕭滋教授來台始末[2]。劉博士當時是美國在華教育基金會主席暨美國新聞處文化參事，從他的敘述中才令我們得知，蕭滋博士差一點就到不了台灣，其過程約略如下：

一九六一年美國鋼琴家郝齊克（Walter Hautzig）在美國國務院文化交流計畫下，來台演奏及舉辦鋼琴示範教學講座，他對台灣人民對西方的古典音樂有很高的欣賞水準甚感驚奇，但也發現一般樂器、鋼琴與音樂教學的不足而覺得訝異。劉博士以懇求、期盼的口氣對他說，台灣需要一位很有熱忱及豐富經驗、來自美國或歐洲的音樂教授，花幾年的時間，來台從事音樂教學，以提高音樂水準；他並以美國新聞處文化參事的身分，向郝齊克保證，如果他真能找到一個這樣的音樂家，他就

註1：《愛在天涯》文集係財團法人蕭滋教授音樂文化基金會為紀念蕭滋教授對台灣及中奧文化交流之貢獻，於2001年6月出版。

註2：劉裔昌，〈親愛的朋友——羅伯·蕭滋〉，《愛在天涯》，台北，財團法人蕭滋教授音樂文化基金會，2001年，頁172。

會盡力說服美國在華教育基金會，給予他「傅爾布萊特」（Fulbright Austausch Programms）交換教授的資格。

郝齊克聽了這話非常動心，回美國後不久回報，推薦來自奧地利的美國音樂家蕭滋教授最為恰當。

他們第一次見面是在紐約郝齊克的家中，蕭滋告訴劉博士說：「我已經完成自一九三八年到美國以後就從事長達二十四年的發展訓練紐約市年輕人在鋼琴、管絃樂和合唱能力的任務，是該繼續往前推進的時候了！」劉博士和蕭滋教授相談之下，發覺蕭滋教授不但學養俱佳，還是一位非常渴望到一個新國度去繼續他的理想與教學生涯的人，於是將資料備齊回到台灣，向「傅爾布萊特」評選委員會陳述：「蕭滋博士為人友善、風度好、很合作、心智敏銳、反應靈敏。尤其他是來自奧地利，在維也納受教育，是一位偉大的音樂家、鋼琴家兼指揮家，在美國也深受同儕推許。」他大力向委員會推薦，千萬不可錯失這個難得的機會。正在等候基金會董事會核准的時候，美國新聞處換了新處長，新任處長到職後，卻極力推薦另一名道道地地的美國年輕鋼琴家，但劉博士不惜得罪直屬上司據理力爭[3]，最後還是提名蕭滋。

然而，在一九六○年代，台灣還是發展中國家，非常需要科技、經濟或社會學家，評審委員心中容不下一位美國音樂家，他們認為音樂、藝術絕對是次要的，因而在委員會議中出現激烈的辯論。幸得當時有兩位深受儒家思想薰陶的學者——錢思亮博士和程天放博士，力陳我國自古在儒家思想中，音樂

註3： 陳本立，〈蕭滋教授與我〉，《這裡有我最多的愛——蕭滋教授紀念專輯》，國立台灣師範大學音樂系，頁62。

佔有重要地位，音樂應該在中國人的心靈中滋長，中華民國每一個有志者應該一起耕耘。投票的結果僅以一票險勝，華盛頓當局獲得正式通知：下學年度的「傅爾布萊特」交換教授已經選定，他就是羅伯・蕭滋博士。

【推動音樂教改】

蕭滋接獲國務院通知，要到台灣擔任交換教授之文化特使後，雖然我國的學年度是從八月一日起算，但是，他為了盡早了解我國的音樂狀況，以便及早在最短的時間內擬定出推展音樂教育的方向與方案，於是在五月下旬美國教學學期結束後，立即整裝於六月十一日抵台。

▼ 在美國新聞處文化中心指導第一批鋼琴學生中的陳泰成。

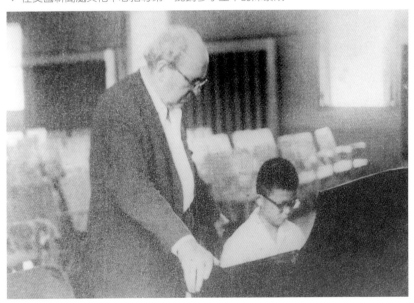

當他抵台安頓好起居生活之後，立刻透過美國在台新聞處的安排，先參觀各音樂科系及交響樂團以了解實況。六月中旬正是我國大專音樂科系的期末術科考試、畢業演奏會、高中應屆畢業生如火如荼準備聯考的時期，這個機會使他很快地看出我國音樂教育的缺失與不足。

我國一般學校的聘書皆從八月一日起算新學年度，雖然已經確定下學年度台灣師範學院（國立台灣師範大學前身）音樂系、國立藝術專科學校（國立台灣藝術大學前身）音樂科已下聘書邀請蕭滋任教，但需等到九月中、下旬課程才開始。不過，他已發現我國鋼琴音樂教育的基本缺失，於是利用暑假在美國新聞處舉辦鋼琴講座，從分送講義、介紹曲目、列出學習進度方向、講解彈奏技巧、示範演奏邀請鋼琴教師們免費參加，到最後選出數位具有天份的中、小學生，立即開始免費個別教學，接著又到新竹、台中、基隆等各地作巡迴示範講學。

在此，有必要稍微回溯時光，了解當時之社會經濟、音樂的環境，才能了解蕭滋教授在短短幾天的參觀中，就了解我們音樂教育的缺失，而做此示範教學之真正意義。

筆者於一九六二年畢業於新竹師範學校，在學校時一至二年級選修音樂鍵盤課，每班級大約有三十人選修，所用的唯一一

心靈的音符

《蕭滋嘉言錄》

我要的不算什麼，
音樂所要的才是一切。

台鋼琴，是破舊不堪、五音不全，黑鍵已被手指磨到與白鍵平，中間三個八度白鍵指尖常接觸部分的象牙鍵已被磨掉成凹洞的景況。在當時，鋼琴是被當成奢侈品進口或只能從美軍顧問團流出，一台要價四萬餘元。一九六二年的小學教師一個月只有七百元起薪，要接近五年不吃不喝的薪水才能買到一台鋼琴，折換當時鄉下農地可購買千餘坪土地，而同一筆土地現在還是農地的時價則約二千餘萬元。

當時台北市重要的交通工具是三輪車，最好的音樂會場地是中山堂，若是坐在最後一排，聽到的聲音總是比演奏家的動作慢半拍。沒有隔音、沒有冷氣、沒有反響板的籃球場，當音樂演奏聲響起時，會和外頭公車馬達、喇叭交織成為交響曲的「國際學舍」（現在的大安森林公園處）是音樂會演出最頻繁的地方。當時也還沒有專門樂譜店，鋼琴譜最多的台聲樂器行的譜櫃排起來只有一公尺多且昂貴無比。例如：《巴赫創意曲》僅有目前大陸書店出版之綠色封面，還不知道有《舒伯特奏鳴曲》，更別說斯卡拉第、浦羅柯菲夫！《拜爾教本》一本售價差不多五十元左右，當時五十元可吃十碗牛肉麵，同一家牛肉麵店，目前一碗賣一百三十元！由此可知，當時的音樂環境是多麼地貧乏！能夠學音樂——尤其是鋼琴，絕對是富有的家庭佔大多數。

音樂教育方面，稍早鄧昌國先生從比利時皇家音樂院學成歸國，曾積極奔走，並自一九五九年擔任國立藝術專科學校校長，後來與日本女鋼琴家藤田梓聯姻，啟動了音樂學習風潮。

接著李富美教授從日本回國；一九六二年初，吳漪曼老師也從比利時皇家音樂院畢業回國，帶回鋼琴教學最新資訊，給國內樂壇增添新氣息，音樂學習風氣遂逐漸興盛起來，蕭滋的前來更像爲台灣的音樂發展帶來曙光一般。

據吳漪曼老師回憶，蕭滋教授第一次到師大聽鋼琴期末考試時，正逢一年級副修，學生演奏的是本該在一分鐘內彈完的蕭邦《小狗圓舞曲》，卻斷斷續續整整彈了六分鐘，彈完後蕭滋還低頭看看手錶，會心的微笑[4]。

僅僅參觀、聆聽少數音樂科系學生的演奏，蕭滋就能立時抓住台灣音樂教育的重大缺失——教學方法、曲目、資料不足，未能按照一定進度教學。於是他提出一針見血的藥方——從更廣泛的角度推展，到各地去演講、免費示範授課，讓目前已在第一線教學的老師們獲得新資訊，並選定有天賦的小孩直接免費示範教學，眞不愧爲經驗豐富的音樂大師。

【交出亮麗成績單】

九月開學後，他接了師大合唱課、台灣省立交響樂團客席指揮、國立藝專合唱及合奏課。當時台灣省立交響樂團練習場地就在師大男生宿舍尾端，他就將師大音樂系合唱課與當時唯一的職業交響樂團結合，經過三個月的練習，於十二月十八日在台北國際學舍舉行第一次交響樂團與合唱之大型音樂會，短短三個月，奇蹟般的讓這兩個團體改頭換面，令音樂界大爲驚奇。緊接著，他又安排演練次年五月二日演奏莫札特《安魂

註 4：吳漪曼，〈永恆的剎那〉，《這裡有我最多的愛——蕭滋教授紀念專輯》，國立台灣師範大學音樂系，頁96。

曲》，期間還在二月八日演出一場由陳方玉擔任鋼琴主奏的鋼琴協奏曲音樂會。

在國立藝專的課程中，合唱方面由於國中畢業生年紀尚小，許多還在變聲期，不宜唱大型混聲合唱，要先從簡單樂曲開始讓他們接觸音樂，不急著公開演唱。合奏課的管絃樂團方面，雖人數達到七十人，但他發覺這群年輕小孩的程度參差不齊，不過潛力無窮，於是乃將大樂團打散，改成十九人一組的小型室內樂團，自願增加指導練習時數，全心投入指導學生們從一人單獨練習先行克服個別技巧、二人練習以學習聽到別人的聲音，再分組來練習齊奏，然後兩組對練以強化同學們的視聽功能，提升合奏的精緻性。這種練習方式，促使學生們在短期內，無論是技巧或音樂性方面，均獲得驚人的進步。

【選擇留任台灣】

一九六四年五月二日，蕭滋指揮師大合唱團與台灣省立交響樂團演出莫札特的最後作品《安魂曲》，更是展現驚人進步的成果。短短一年內，從鋼琴、合唱、指揮，他都帶給國內一次次震撼，而美國國務院一年的聘期也已到了尾聲。可是，他覺得似乎一切只是剛開始而已，加上當時音樂界的挽留，尤其是身兼國立藝專音樂科主任及剛成立兩年的文化學院（為文化大學前身）音樂系系主任兩職的申學庸教授，她深感當時的主客觀因素與條件之限制而力不從心，好不容易有這麼一位大師在台灣，更是極力慰留。於是，蕭滋決定留下來，繼續在這塊

名音樂教授

羅伯‧蕭滋博士

簡 介

羅伯‧蕭滋(Robert Scholz)教授，一九〇二年出生於奧國之絲爾廬(Steyr)的一個音樂家，自幼學習鋼琴，畢業於薩爾滋堡(Salzburg)著名的「莫差爾特音樂院」，二十二歲任教於斯校，他曾擇撰其莫差爾特原稿編第了一部完整的「莫差爾特鋼琴曲集」，由紐約的珠出版公司出版，蕭氏的外役事是明研究工作，因而成為一傑出之莫差爾特作品詮釋權威，在他早期的二十年代，曾以鋼琴家的身份與其兄在歐洲各地作旅行獨奏及二重奏的演出，計三次遊美，並於最後一次(一九三七年)定居而歸化美籍。目下紐約極員成名之莫差爾特協奏樂團即係蕭氏一手所籌辦者，該樂團在美與加拿大深獲群眾的讚賞，其演奏節目均恆為第一流之演出，同時該團亦致力於室內專作品之發揚。一九五〇年蕭氏曾指揮演出安‧布如克納(Anton Bruckner)之管絃樂及合唱作品，獲致優異之成果，而榮膺奧布如克納紀念勳章。一九六三年夏，蕭氏在美國國務院及美國教育基金交換教授計劃下，派遣來台，教於師範大學音樂學系及藝專音樂科，並兼有交響樂團客席指揮，此外，更在其百忙之時，抽空義務指導若干音樂幼苗(本屆參加演奏即其中之一部)，其潤博之學識與文不辭辛勞之精神，致力於我國之音樂教育，實足令人欽佩與讚之不置也。

※ ※ ※ ※ ※ ※

蕭滋教授學生

鋼 琴 演 奏 會

PIANO RECITAL

By

DR. ROBERT SCHOLZ'S PUPILS

時間：民國五十四年五月二十二日下午八時

地點：台北市信義路三段國際學舍

TIME : SATURDAY MAY 22 1965 8:00 P. M.

PLACE : INTERNATIONAL HOUSE TAIPEI

▲ 1965年5月22日，「蕭滋教授學生鋼琴演奏會」節目單封面。

土地上播種。

　　接下來的學年度，蕭滋除了繼續在師大音樂系、藝專音樂科任教及擔任台灣省立交響樂團客席指揮外，另外也接受中國文化大學聘為中華學術院音樂哲士，除了在藝術研究所開課，也在音樂系教授鋼琴、合唱及指導樂團。每星期跑三個學校授課，忙得不可開交，然而他卻樂此不疲。由於文化大學音樂系才成立兩年，學生一共不過四十二位，他就先規劃以提升個別能力為主的教學方式與內容，其他三個單位則繼續厚植基礎與

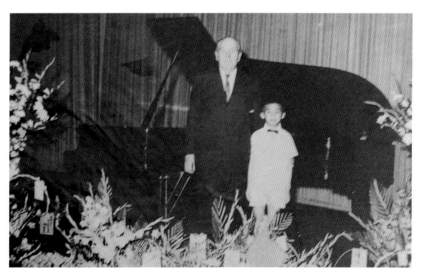

節　目	PROGRAM

鄭英傑 — Ying-chieh Cheng
1. G大調前奏曲 …… 巴哈　　　1. Prelude in G major …… J. S. Bach
2. F大調小奏鳴曲 第二樂章 …… 克來曼博　2. Sonatisa in F major con spirito …… M. Clement
3. 狂流騎士 …… 舒曼　　3. The wild Horseman …… R. Schumann

林意玲 — Polly Lin
D小調幻想曲 …… 莫差爾特　Fantasy in D minor …… W. A. Mozart

汪露萍 — Lu-ping Wang
1. 意大利協奏曲第一樂章 …… 巴哈　　1. Italian Concerto, 1st. mov. …… J. S. Bach
2. 降E調小曲 作品三十三 …… 貝多芬　2. Bagatelle in E♭, op. 33 …… L. van Beethoven

林姍 — Shin Lin
C大調前奏與小遁格 …… 巴哈　Prelude and Fughetta in C major …… J. S. Bach

張慈慈 — Se-se Chang
A小調第七號奏鳴曲第一樂章 …… 舒伯特　Sonata No. 7, in A minor, 1st. mov. …… Franz Schubert

———— 休　息 ————　———— INTERMISSION ————

秦慰慈 — Wei-tze Chin
1. D大調輪旋曲 …… 莫差爾特　Rondo in D major …… W. A. Mozart
2. 阿拉伯曲調第一號 …… 德布西　Arabesque No. 1 …… Claude Debussy

林姍　陳泰成 聯奏 — Shin Lin—P. Chen
第六號奏鳴曲 鋼琴四手聯彈 …… 貝多芬　Sonata for piano four hands op. 6 …… L. van Beethoven

陳泰成 — Peter Chen
1. G大調倫旋隨想曲 作品一二九號 快而神氣活潑地 …… 貝多芬　1. Rondo a capriccio in G major, op. 129 Allegro vivace …… L. van Beethoven
2. 降E大調即興曲 …… 舒伯特　2. Impromptu in E♭ major …… Franz Schubert
3. 降A大調幻想即興曲 …… 蕭邦　3. Fantasy Impromptu in A♭ major …… Fr. Chopin
4. F小調練習曲 作品二五號 …… 蕭邦　4. Etude op. 25 in F minor …… Fr. Chopin
5. 少女的願望 …… 蕭邦・李斯特　5. Maiden's Wish …… Chopin-Liszt

———— 晚　安 ————　———— GOOD NIGHT ————

▲ 1965年5月22日「蕭滋教授學生鋼琴演奏會」之節目內容。

▲ 學生演奏會後，蕭滋與鄭英傑攝於佈滿花藍的音樂會會場。

加強演奏技巧。

　　一九六四年十月二十三日，蕭滋指揮台灣省立交響樂團在台北國際學舍舉行演奏會，由他去年暑假在美國在台新聞處舉辦示範講座時所教的第一批學生之一的陳泰成擔任鋼琴主奏，聞者莫不動容，怎麼可能在一年內會有如此大的進步？十二月三十日，經過一年訓練的國立藝術專科學校音樂科管絃樂團也開始亮相，讓社會大眾檢驗成果，同樣令音樂界嘖嘖稱奇。

　　一九六五年五月二十二日，在台北國際學舍舉辦了蕭滋到台灣以後所教的第一批鋼琴學生演奏會，參加者有陳泰成、秦慰慈、張瑟瑟、汪露萍、林嫻、林惠玲、鄭英傑等人，這些年輕中小學生們的演奏，在短短的時間裡，不論在選曲或演奏技巧都顯現出另一種清新的樣式，帶給國內鋼琴音樂教育新的思

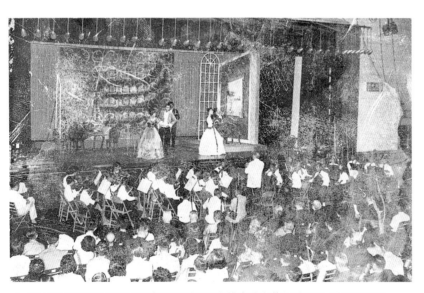

▲ 1965年6月2日指揮國立藝專音樂科在國際學舍演出莫札特歌劇《劇院春秋》。

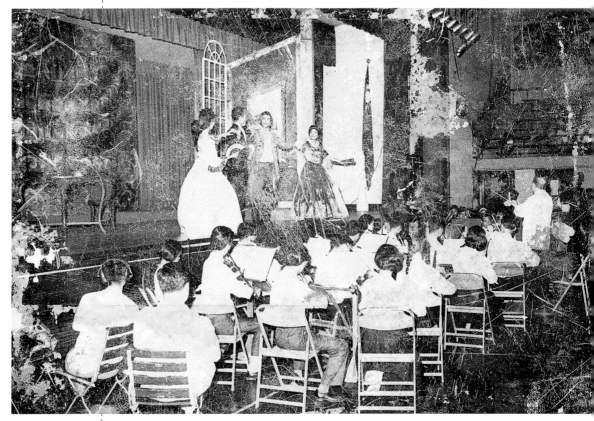

▲ 蕭滋經常為學生安排音樂演奏會，以增加他們的演出經驗。

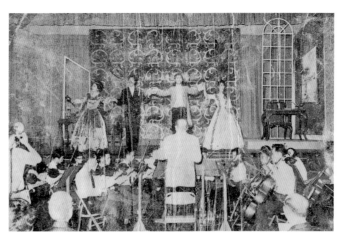

◀《劇院春秋》歌劇演出結束後，演出者謝幕。

生命的樂章

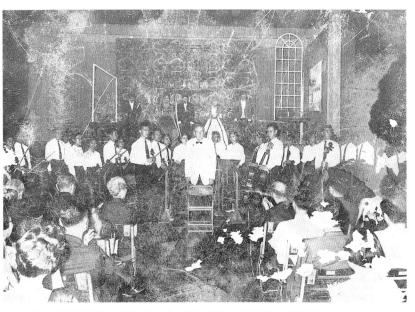

▲ 經過蕭滋的指導後，學生們無論在選曲與演奏技巧都有長足進步。

潮，而且在接著幾年內，學生演奏會經常舉行，以增加學生上台演奏的經驗。

接著在六月二日，蕭滋指揮國立藝專音樂科演出莫札特歌劇《劇院春秋》，地點仍在國際學舍。雖然沒有華美動人的舞台布幕，但音樂是動人的，而且這也首創了國內音樂科系演出歌劇之先河。

一九六六年，蕭滋又增加一項任務──擔任國防部示範樂隊音樂顧問並客席指揮演出。這是因為他見到音樂科系男生畢業後，都要因服役而與音樂脫離兩、三年，服役完畢後，無論是技巧或音樂都忘得差不多了，一切又要從頭開始，甚至有些技巧還無法完全恢復，他覺得這對音樂系的學生簡直像謀殺才

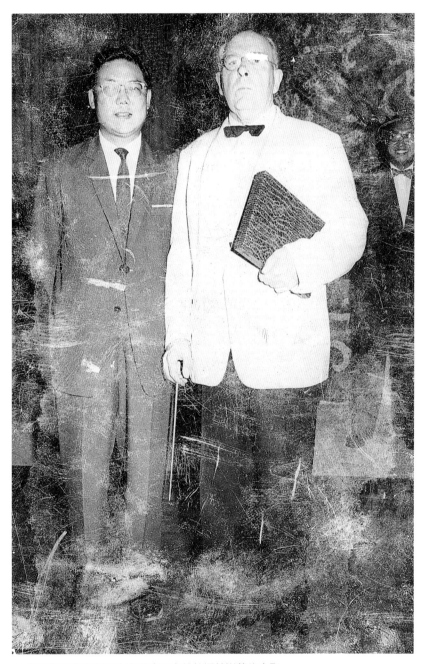

▲ 蕭滋教授與歌劇演出之導演王生善教授於謝幕後合影。

能一樣，於是寫了一封信給國防部長，陳述軍中也應該有好的
樂團，不能只是像一般軍樂隊，吹吹升降旗的國歌或進行曲而
已，而是要讓音樂科系的畢業生進入軍樂隊來提升水準，又可
讓學生就其專長予以發揮。國防部有了確切回應，聘請他為國
防部示範樂隊音樂顧問及客席指揮，並允許樂隊得以在應屆音
樂科系畢業生接受役男入伍訓練前先行甄選隊員，入伍訓練完
畢就可以分發到示範樂隊服役，造福了往後的音樂科系學生得
以避免荒廢兩年的專業技能。

【全台音樂系聯合公演】

　　一九六五年十月，筆者進入中國文化大學音樂系就讀，雖
是大一新生，因視譜較快而被選為合唱伴奏。第一次上合唱課
時，大家只知道是一位外國老師指揮授課，大家正在納悶要唱
什麼時，只看到一位微微駝背的外國老先生由助教幫忙提著一
個大大的公事包，喘著氣（爬了五層樓樓梯）進入教室，敬禮
後，打開公事包，隨即抱出一堆樂譜分給我們。一看，是舒伯
特《F大調彌撒曲》。他看著每一個人都拿到樂譜後，說了一
聲：「Page 1」，然後拿起指揮棒向我做了起拍速度指示，再向
下一揮就開始唱了起來。這是我第一次看到管絃樂改編譜，又
沒得事先練習，只好硬著頭皮跟上去。唱合唱的同學們也沒好
到哪兒去，連音都來不及唱準，哪還能注意到拉丁文歌詞的發
音？於是只有啦、啦、啦、啦的唱下去，同樣是一陣混亂！聲
部走音時，指揮大吼：「Soprano！Soprano、Alto！Alto、

Bass！Bass！」起初我還不知是幹什麼，後來才了解是要伴奏把那一聲部旋律彈出來。好不容易告一段落，蕭滋老師面帶微笑的說了聲：「Good！」原來他是要測試我們的程度，接著才細心地指正我們拉丁文的發音、分部練習。往後的合唱課也大都如此，當伴奏譜實在太難、沒有先練習無法應付時，他就坐下來邊伴奏邊指揮，看著他連譜都不用看，就可以輕鬆地背譜連彈帶指揮，真令人佩服。下課休息時，他就會坐下來，說明

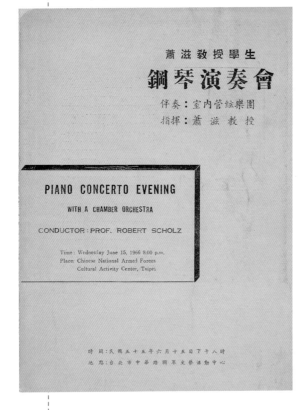

▼ 1966年6月15日，在國軍文藝活動中心指揮「蕭滋教授學生鋼琴協奏曲之夜」節目單封面。

蕭 滋 教 授 學 生
鋼琴演奏會
伴奏：室內管絃樂團
指揮：蕭 滋 教 授

PIANO CONCERTO EVENING
WITH A CHAMBER ORCHESTRA
CONDUCTOR：PROF. ROBERT SCHOLZ

Time：Wednesday June 15, 1966 8:00 p.m.
Place：Chinese National Armed Forces
Cultural Activity Center, Taipei

時 間：民國五十五年六月十五日下午八時
地 點：台北市中華路國軍文藝活動中心

剛才應付不來的部分該如何練習，雖是短短幾句話，卻是受用無窮。

起初我們也不知練習這些曲目有何目的，到了下學期，才知道要與藝專音樂科舉行聯合音樂會。原來蕭滋教授看出文化大學的樂團組織尚在起步階段且人員不齊，而藝專的管絃樂團則是編制相當整齊，合唱卻較弱，兩校聯合則能組成最佳陣容。於是一九六六年四月十五日，兩校在台北國際學

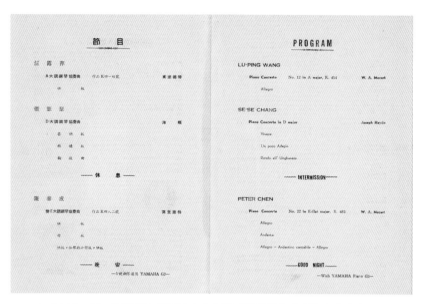

▲ 1966年6月15日，在國軍文藝活動中心指揮「蕭滋學生鋼琴協奏曲之夜」節目單內容。

舍聯合演出舒伯特《F大調彌撒曲》、巴赫清唱劇選曲及莫札特《C大調聖母讚歌》，這是第一次跨校合奏演出，聽眾擠滿國際學舍。音樂會結束後一週，在上合唱課時，助教宣布，下週末蕭滋教授將在仁愛路國防部示範樂隊練習廳慰勞全體同學。同學們心裡想，有這麼多人，頂多像迎新一樣，一個人一盒點心罷了！所以不少學長們放棄參加，可是到了現場才發現居然是吃蒙古烤肉。大部分的同學都是第一次吃，知道怎麼開始配菜後，便津津有味地大快朵頤，回到學校宿舍時，大家還頻呼過癮，害得缺席的同學，後悔莫及。更令人遺憾的是，從老師、助教到同學，居然沒有任何人帶照相機把這難得的鏡頭保留下來！

對學習鋼琴演奏者而言，與樂團合奏協奏曲的磨練與經驗是非常重要且必經的。但是，一般彈鋼琴的學生想要與樂團合奏的機會相當渺茫，而蕭滋教授不愧是國際音樂大師，總是儘量尋求機會讓學生磨練，於是一九六六年六月十五日，在國軍文藝活動中心舉辦了「蕭滋教授學生鋼琴協奏曲之夜」，指揮藝專音樂科管絃樂團與他所教的第一批學生汪露萍、張瑟瑟、陳泰成等人演出莫札特、海頓的鋼琴協奏曲。

一九六七年三月，蕭滋指導翁綠萍老師在台北國軍文藝活動中心舉行「德國藝術歌曲演唱會」，並親自為其鋼琴伴奏；四月二十九日在台北國際學舍指揮國立藝專管絃樂團與申學庸、吳季札兩位教授聯合演出舒伯特《降B大調第五號交響曲》、莫札特《費加洛婚禮》詠嘆調、貝多芬《第三號c小調鋼琴協奏曲》。五月，文化大學再度與藝專在天主教聖家堂演出舒伯特《彌撒曲》。大部分同學都是第一次在教堂裡演出，也是首次進入這個莊嚴肅穆的地方，教堂的特殊音響對於同學們演唱宗教歌曲，的確有更實際、更深刻之體驗，事後回想起來，蕭滋老師實在用心良苦。演出後，蕭滋老師又在同一地點舉行聚會慰勞大家，而此次可是全體出席了。

此後至一九六九年，每年均有一場類似之聯合演出，尤其值得一提的是，一九六八

心靈的音符

《蕭滋嘉言錄》

用你的「心」去接受朋友的禮物，
它給你的是友誼，是感激，是愛。
給與受應該是心靈的交往，
這樣，給予者在贈送時，
便得到了回報和喜樂。

年四月六日在國際學舍演出的「吳伯超先生逝世二十週年紀念音樂會」。此場音樂會由中華民國音樂學會主辦，參加者有師大音樂系、藝專音樂科、文化大學音樂系、政工幹校音樂系學生組成之合唱團，曾道雄教授、翁綠萍教授、吳漪曼教授以及藝專與文化聯合管絃樂團，這是一場統合當時所有大專音樂科系的演出，此後該類的演出便成絕響。

　　吳漪曼教授每次談到這些空前絕後的音樂會，都會感嘆、遺憾為何那時沒有想到要拍照、錄音，甚至連節目單都沒有保留？而且連蕭滋老師辛苦校訂及部分編曲之總譜、分譜，都由於當天演出人數實在太多，無人兼管，以致全部遺失，殊為可惜。

　　音樂會結束後，同學們想著，這一場四百多人參加演出的音樂會，應該沒得吃了吧？想不到蕭滋老師不但照請，還換到正式的蒙古烤肉餐廳。窮學生的我們得知消息後，聚餐前兩三天就開始節食，預備屆時大吃一頓好補回來。聚餐後同學們曾討論，為何蕭滋老師如此慷慨？但都得不到結論。現在回想起來，在深入了解他的為人後，發現應該是當他看到我們第一次吃蒙古烤肉時，身為中國人的我們，竟然連怎麼吃法都不知道，從學會拿菜、配菜，請廚師煮熟後又像餓鬼般的狼吞虎嚥──甚至有一位同學吃了十五盤！讓他很心疼我們這些窮學生，於是，每年至少找一次機會讓我們打打牙祭。

　　當時，我們不知道老師要花多少錢，只覺得對窮學生的我們來說，這真是一年一度的最大享受，大家都恨不得在這一餐

中把一年份全吃下。畢業後多年才得知，原來蕭滋老師在美國時就是一位非常照顧學生的好老師，他人到哪裡，他的愛就在哪裡生根。尤其當看到蕭滋老師過世後，中華電視台播出他的紀念專輯[5]，其中敘述到他的後期入室弟子黃文琪，因為蕭滋老師知道她的家境並不好，要出國留學時，還把她叫到病床前，拿出一包二十萬元的信封袋說：「這是妳繳了四年的學費，早就幫妳存起來了，給妳做為出國的費用。」眞是令人感動。因此，現在每當上鋼琴課，學生無法達到要求、令人感到煩躁困擾時，我就會想起上合唱課及蕭滋老師對待學生的情景，想起他對學生所付出的種種愛心，即將爆發的怒火，也就瞬間煙消雲散。

在筆者大學四年的生涯中，正好是蕭滋老師在台灣身兼最多職務的時候，鋼琴學生發表會，藝術歌曲、室內樂、協奏曲、交響曲、合唱曲、歌劇、彌撒曲、安魂曲等等各種不同音樂類型的音樂會不斷舉行，讓我們在學生時代便可以接觸到各種類型且高水準的免費音樂會，對我們的音樂了解與學習有莫大的助益。

此時，有件事值得一提。大學二年級時，有一天夜裡師大學長郭松雄忽然跑來說：「好奇怪！我們學校的聲樂老師跟蕭滋老師學唱，東海有一位老師跟他學豎笛，也有人跟他學長笛，他怎麼可能什麼都會教？」學生時代的我們，研究了一整晚都沒有結論，心裡還是存著一個大大的問號。直到十餘年後，有一次我爲國中音樂班學生準備升學考試時，覺得鋼琴部

註5：1986年10月28日晚間九點半播出的「華視新聞雜誌」節目。

分已經沒有什麼問題，看她帶了副修樂器長笛，就要她吹一次考試曲目。我沒有學過長笛，但很清楚的看到毛病百出，就純以音樂觀點改了十幾分鐘，而學生及家長卻忽然說：「這二十分鐘比長笛老師教好幾個小時的效果還要好，長笛老師改了快兩個月還改不過來的問題，你二十分鐘就改好了！」我才恍然大悟，蕭滋老師教的是「音樂」，而不是「唱歌」、「豎笛」的技巧！這也才深刻了解到蕭滋老師在指揮我們時，經常掛在嘴邊的「聽命於音樂」這句話的真正意涵。

【覓得生命第二春】

一九六九年九月三日軍人節，筆者正在軍中服役，早晨便看到報紙上斗大的標題：「蕭滋吳漪曼締結異國良緣，有情人終成眷屬」——他們倆昨日於陽明山中國大飯店舉行了簡單婚禮。這個消息對我們來說，並不感到意外，反而覺得為何會拖得這麼久？最近訪問吳漪曼教授才得知，原來是因為蕭滋在奧國頗有名氣後，曾經由長輩介紹與一位學聲樂的小姐結婚，但在新婚之夜才發覺太太是一位精神異常者，嚇得他第二天一早立刻找神父商量，但神父說沒辦法了，天主教徒是不能離婚的，他只好找機會帶著太太到處求醫多年，只是不但病情未見好轉，反而更見嚴重，常常莫名其妙地傷人，神父見此情形，建議把她送進政府療養院收留，以免發生意外。所以蕭滋教授到台灣後，雖與吳漪曼教授一見鍾情，但相戀整整六年，才在確定元配已過世後，完全不驚動朋友而低調地完成婚禮。

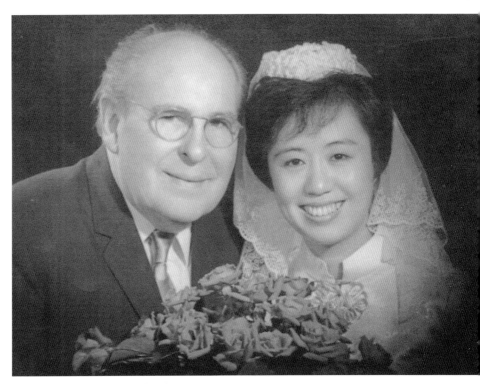

▲ 蕭滋於67歲時與吳漪曼結為連理。

註6：劉富美，〈樂教典
　　　範〉，《這裡有我
　　　最多的愛──蕭滋
　　　教授紀念專輯》，
　　　國立台灣師範大學
　　　音樂系，頁185。

註7：吳漪曼，〈永恆的
　　　剎那〉，《這裡有
　　　我最多的愛──蕭
　　　滋教授紀念專
　　　輯》，國立台灣師
　　　範大學音樂系，頁
　　　96。

▲ 新婚燕爾，蕭滋夫婦同遊日月潭。

他們倆人雖在蕭滋到台灣後，參觀師大期末術科考試時見過一面，但因正在進行考試而未曾寒喧。然而，良緣卻因學生一線牽。話說蕭滋教授到台灣後，在美國新聞處舉辦鋼琴講座，另一方面也為國立藝專管絃樂團選拔鋼琴協奏曲主奏者。其中，吳漪曼老師的學生表現，令蕭滋吃驚地說：「你的老師貴姓？教得很好！」[6] 有一天，學生在蕭滋老師家提到吳老師因風溼身體不適，於是蕭滋老師寫了一封問候信，希望能給些幫助；對一個還不認識的人，他那麼有心的關懷，令吳老師銘記在心。葛樂麗颱風過後，吳老師身體也已恢復，在教堂望過彌撒，她向神父借了電話，想謝謝蕭滋老師的關心。[7] 當蕭滋老師拿起電話，聽到由話筒傳來：「Hello！Dr. Scholz, Hello！」宛如天籟，蕭滋老師只「Hi！」了一聲，然後是整個人為之出神的靜止！最後，他才低沈而好似自遠方回過神的問：「Who is calling, who are you?」當吳老師回應：「Miss Wu, 接到你信的Miss Wu……」又是無聲的靜止。他心想，這位從未見過面的吳老師是何種美好的女士呢？那種動人心弦的語聲，多年後，他對得意門生劉富美和陳玉稅說：「至今猶深深地印在腦海中，永不能忘。」[8] 於是他們約定星期日下午三點在蕭滋老師住處見面。放下電話，蕭滋老師感到非常地興奮與激盪，同時在內心深處升起了一種安全與平靜的感覺，於是不眠不休的工作了兩天，準備星期日下午的約會。[9]

約定時間到了，吳老師回憶著當天[10]：

「坐著三輪車，到蕭滋老師住所巷口，車夫願意等，我

註 8：同註6，頁186。

註 9：蕭滋教授擁有一手好廚藝，經常下廚煮給學生、同好品嚐。廚具的擺設完全依照他的習慣自行設計，一轉身什麼用具都拿得到，非常方便。

註 10：同註7，頁96。

說：『好吧！大約十幾分鐘。』雨後地面積著水，小心的跨過去，抬頭時突然看到蕭滋教授在客廳的落地窗前，全神貫注地望著我，那種專一注目的光與力滲透了我的心靈，就在那一剎那，相信我們的魂魄都已離開了我們，超越了一切，感通在天地之中。我不知道是怎樣地走進了客廳，彆彆扭扭地坐下，他更是彆扭的要我看看他的鋼琴，參觀他的書房，又把抽屜打開，看了裡面裝的東西；覺得好彆扭，我說要回去了，但他卻走進廚房，端出一隻熱騰騰、剛烤好的大肥雞，請我坐下吃晚餐——那時才剛過午後三點。他端著盤子站在桌邊，迫切地問我的名字，我說：『我是吳漪曼，Emane Wu。』『還有呢？』『沒有了。』『請解釋一下。』我說：『Emane是我的名字，Wu是我的姓。』『哦！』問清楚後，他安心了……。離開

▲ 蕭滋教授自己設計的、非常方便運作的廚房。

Robert，三輪車還在巷口等著，等了一個多小時，那也是我吃過最早的一頓晚餐。」

這就是他們倆的第一次正式見面，彼此的心靈在一剎那間完全相通了，是純情的；心與靈的感應超越了

▲ 蕭滋1970年沈思、散步於日本的東京近郊。

時空，是來自上主的、是奇蹟。雖是那麼的美，卻也蘊藏有那麼多的苦，這就是愛情。

朋友、長輩曾勸過他們，要他們想想看那相差太多的年齡。但是，一切都被超越了，那靈犀相通的光輝、心靈的震撼，剎那已變成永恆。他們相互扶持共度了二十三年，後面的十三年，蕭滋雖幾乎都在病痛中度過，一次次的從危險中掙扎過來，但他對台灣音樂教育的貢獻卻是無可比擬的。他看到在欣欣向榮、成長茁壯的台灣樂壇中，因自己投入教學而促成那麼多具有驚人才華的人才不斷成長，這就是他最好的報酬；而台灣的安和樂利與人情味，也使他感到無比溫馨，更讓他覺得台灣是歸根落葉的好地方，他必須竭盡心力爲這塊土地耕耘。因此，即使於一九七○年應聘至日本武藏野大學任教一年，他還是拖著年邁的身體，完成工作隔週便回到台灣指導學生，深

怕耽擱學生的進度。

　　蕭滋在武藏野大學的教學成果，在一次大型演奏會後，獲得一致讚揚，武藏野大學還要續聘他，但他們夫婦卻覺得，雖然在日本的各項條件均較台灣優越的多，但是台灣更需要他們，於是毅然決然的於一九七一年初回到台灣。三月二十八日，他便應邀指揮台北市立交響樂團，在國際學舍演出莫札特的《哈夫納交響曲》及《C大調加冕彌撒曲》。

【接下教授終生職】

　　一九七二年，中國文化大學創辦人張其昀博士，敦聘七十高齡的蕭滋博士為華岡永久教授；五月二十九日為恭祝總統、副總統連任就職慶典，蕭滋指揮中國文化大學音樂系師生及華岡交響樂團在國軍文藝活動中心，成功地演出莫札特歌劇《費加洛婚禮》，由曾道雄教授擔任導演及男主角。

　　九月，蕭滋應邀赴漢城指揮韓國愛樂交響樂團演出。次年，指揮中國文化大學音樂系合唱團及華岡交響樂團在國軍文藝活動中心演出巴塞爾《情敵姊妹》序曲、韓德爾《所羅門王》間奏曲、海頓《四季》選曲、莫札特歌劇《魔笛》詠嘆調、巴赫《小提琴與雙簧管協奏曲》、莫札特《光榮頌》、貝多芬歌劇《費黛里奧》終曲合唱等豐富的各類型音樂曲目。接著他並研擬更多的演出類型與曲目，可惜當時的文化大學音樂系學生一共不到一百二十人，而且那幾年的男學生很少，合唱男聲部不足，交響樂團編制也不完整，為了演出必須請「槍手」補足，

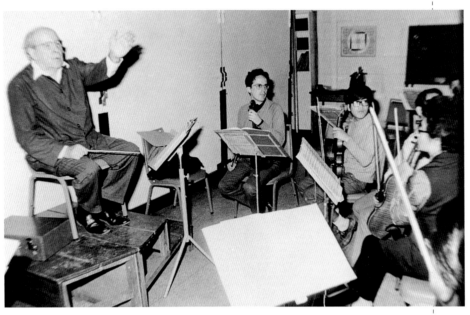

▲ 蕭滋指揮文化大學華岡交響樂團排練情形。

費用龐大,私立學校無法負擔,演出計畫與系主任的想法有所偏差、執行困難,以致無法充分發揮。

　　不過,蕭滋還是繼續擔任台灣省立交響樂團及國立藝術專科學校音樂科管絃樂團客席指揮,這兩個樂團經過他多年客席指揮演出前的嚴格練習,早已打好基礎,水準也提升不少,排練不再那麼辛苦。台北市立交響樂團成立後,多了一個職業樂團,團員大都是音樂科系畢業的年輕一代,個人演奏技術不差,團長鄧昌國教授也經常邀請他出任客席指揮,讓他可以演出較難的曲目。期間也有業餘的台北世紀交響樂團成立,一九七三年十月十八日,蕭滋就應該團之邀擔任慶祝一九七三年國慶及台灣省光復節音樂會之指揮,演出海頓的《牛津交響

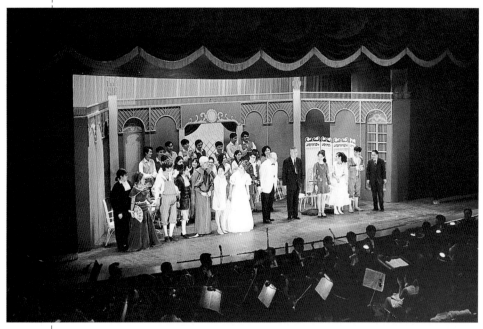

▲▼ 1972年蕭滋在國軍文藝活動中心指揮中國文化大學音樂系師生暨華岡交響樂團演出莫札特歌劇《費加洛婚禮》。

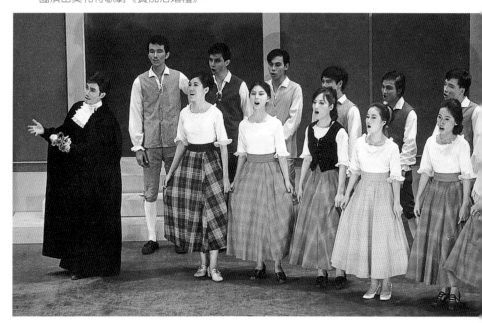

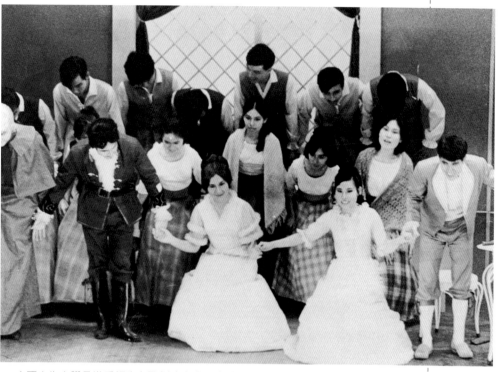

▲ 中國文化大學音樂系師生在歌劇演出後,全體演員向觀眾謝幕。

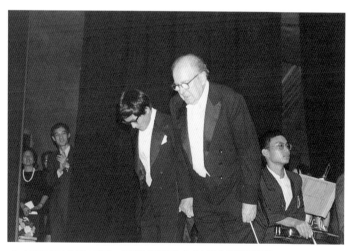

▲ 1973年10月18日,蕭滋指揮台北世紀交響樂團慶祝光復節音樂
　會,由蕭滋的得意門生陳泰成擔任莫札特鋼琴協奏曲之鋼琴主奏。

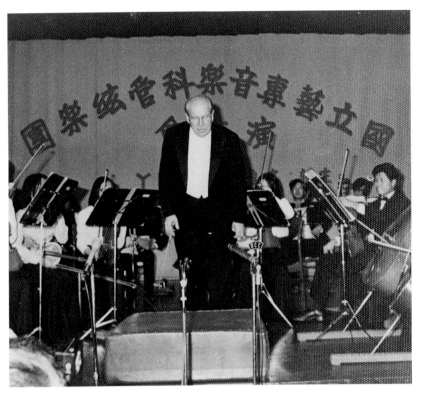

▲ 蕭滋指揮國立藝術專科學校音樂科管絃樂團演出。

▲ 1974年蕭滋指揮師大合唱團與光仁中學音樂班管絃樂團演出舒伯特《G大調彌撒曲》。

曲》、辛德密特的《絃樂小品》、威爾第及普契尼之歌劇選曲、
莫札特《d小調鋼琴協奏曲》（K.466），其中以辛德密特及莫札
特鋼琴協奏曲最值得注意。辛德密特是現代德國作曲家，一九
六三年才過世，在當時，要聽到他的作品及唱片都不容易，更
別說總譜、分譜，可見蕭滋真是收藏豐富、學貫古今。莫札特
鋼琴協奏曲的主奏者則是他到台灣所教的第一批學生陳泰成，
他以天才兒童身分留學奧國，回國參與演奏，可為最佳的教學
成果驗收。

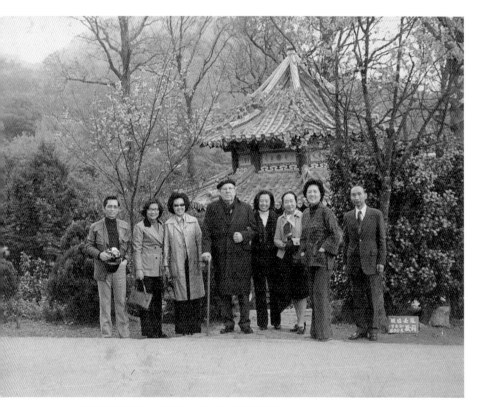

▲ 蕭滋與申學庸、蕭崇凱、楊海音等教授出遊。

曲終人散

【健康嚴重惡化】

一九七三年起，經過一場病痛，耗掉蕭滋不少體力，一九七五年夏天更經歷了一次沈睡一天一夜的危險期。度過危險期後，他告訴夫人說，那是他最辛苦的經驗，在沈睡中，心靈在扭轉翻騰，金色的光，強而熱地逼迫著他，整個心靈都在掙扎，無休止地步步前進，一層一層上升，在無法再度支持時，平靜突然降臨，感到安定和舒暢。他很清楚的知道自己的身體狀況，往後的日子都必須這樣的辛苦，然後才會獲得安靜。

在此次難關度過後，他深深感覺到體力大不如前，加上出

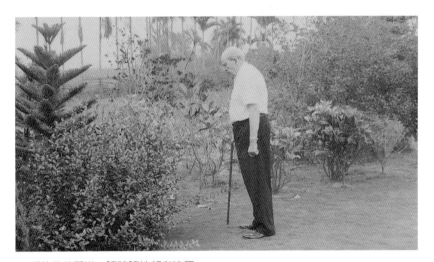

▲ 退休後的蕭滋，隨時隨地都在沈思。

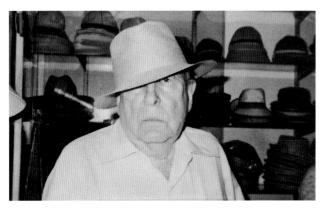

◀ 可愛的蕭滋在
賣帽子的小店
裡，試戴各式
帽子。

▼ 高雄澄清湖是
蕭滋最喜歡的
渡假之處。

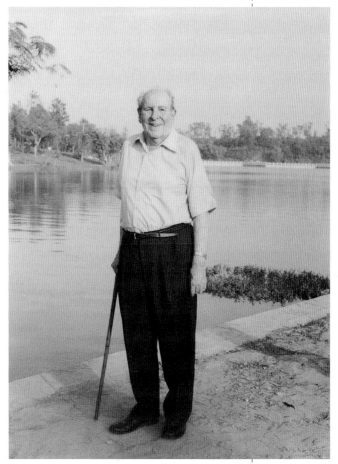

生時因是難產，醫生用鉗子將他夾出母體時所弄傷的右半邊神經問題愈來愈嚴重，近幾年右眼看不見了，左眼有白內障，右鼻孔不能呼吸，右腿舊傷出現血塊，接著耳朵也變壞，加上狹心症促使心臟衰竭的症狀愈來愈嚴重，使他再也無法像以往一樣東奔西跑，而不得不從教職崗位上光榮退休。但只要健康狀況許可──只要他還有體力從臥房走到琴房（夫人形容他的最大困難是呼吸和體力；從臥房

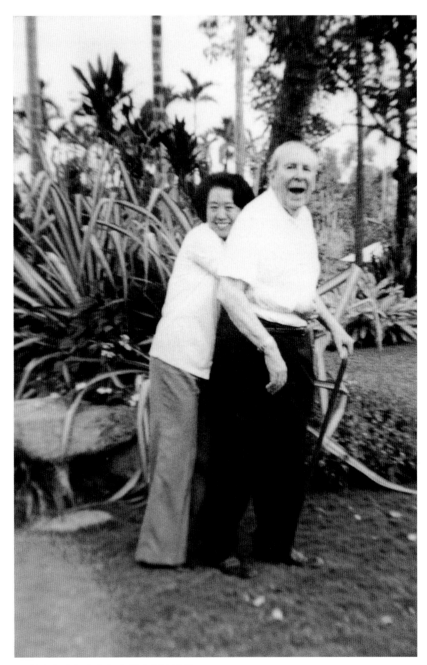

▲ 蕭滋與妻子在南部享受渡假的愉悅。

走到琴房，就像一般人登一座高山一樣的困難），他依然會在家從事鋼琴教學，同時也開始音樂研究與哲學著述的寫作。在教琴時，雖然眼睛看樂譜很模糊，但譜全都在他的腦子裡，只要運用較靈敏的左耳，就可以對樂曲的細節，做一樣的嚴格要求。

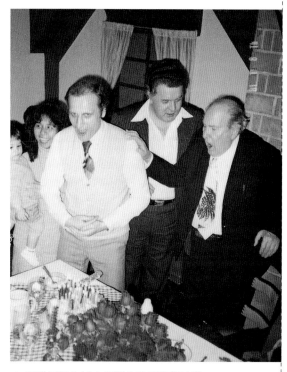

▲ 蕭滋用過生日來提醒自己要把握時間。

【病中不忘寫作】

　　退休開始寫作後，蕭滋不但沒有平靜地安享餘年，反而是他最辛苦、最緊張，也是最後生命的開始。靈感泉湧時，他會說：「思想來得那麼快，來不及記，需要好幾個人來幫忙。」有時，他又日夜鎖定在某一點上轉不過來，全身像一根拉緊的琴絃。當問題解決時，他會高興的說：「找到了！找到了！」就這樣無日無夜地思考著、工作著。靈感來時，他會隨時用速記的方式在任何能拿到的紙張上寫下，然後打字；他也常會一改再改、一刪再刪。

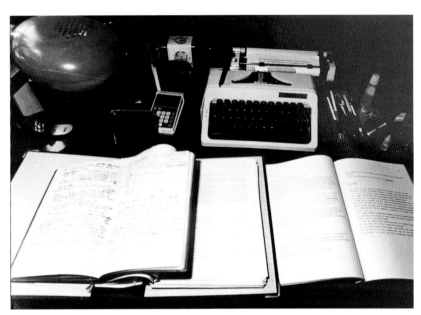

▲ 手稿筆記本與打字文稿。

▲ 為了方便蕭滋寫作，夫人為其安排最舒適的環境，文具擺設一應俱全。

蕭滋退休後的生活，由於身體狀況時好時壞，進出醫院不知多少次，一個曾海闊天空遨遊世界的音樂家，如今只能退居到一個房間的書桌

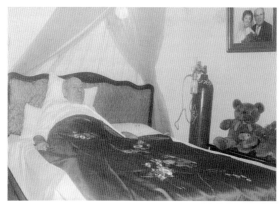

▲ 由於經常進出病院，家裡臥房也擺著氧氣筒以備不時之需。

上。夫人為了讓他能看到遠處，特別把書桌前的窗子，換成透明玻璃，室內光亮了，鄰居庭園裡的大樹及一小片綠地在陽光中閃閃發亮，樹在風中搖晃著，透過看不太清楚的視力，他好驚奇、好高興的說：「啊！真像千萬顆珍珠，散發著光亮。」有天黃昏時還對夫人說：「準備一瓶酒吧！去謝謝他們，使我能分享到庭園的景色。」

對於一個愛好旅行、走遍全世界的人來說，如今卻只能待在斗室，這是多麼的痛苦。但蕭滋不管是躺著、坐著、靠著、吃飯、睡覺、和朋友聊天，甚至是到了生命的盡頭，他都沒有浪費、停止過一分鐘，無休止的思索、探討、追求基本的理和道。當他躺在病房、危險期還沒過時，心臟衰弱、呼吸困難，肝臟、肺臟都積水，不能吃不能喝，完全要靠針藥，從表面看，他是閉著眼睛靜靜地躺著；實際上，他是在心中指揮一場音樂會，按照他既定的音樂家、曲目，和音樂說再見。連醫師

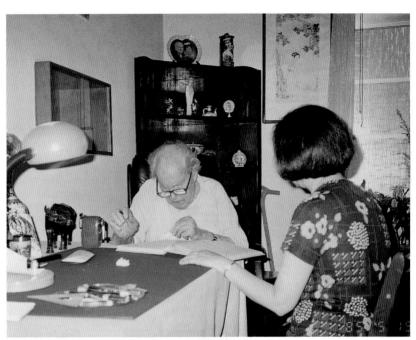

▲ 蕭滋只要起得了床，一刻也不忘音樂。

◀ 83歲生日時，音樂界為蕭滋開慶生音樂會，可惜他臥病在床，夫人也得留在家中照顧，學生們帶來幾隻小狗和心愛的小鳥與他作伴。

都看不過去，憂慮的說：「爲什麼他不能安靜下來？爲什麼他不能好好休息？什麼事情使他憂慮？」就這樣，他在醫院與書桌之間，一次次的康復與病發；在音樂與病痛之間，一年一年的度過春去秋來。

【生命倒數計時】

　　一九八六年，蕭滋進出醫院的次數更加頻繁，每次住院時，救護車上總是帶了大小箱子、手提包等，其中一定要經過他親自檢查的一包就是他的筆記簿、幾支筆、橡皮擦、計算機、無線電收音機和一本《讀者文摘》。他在醫院仍不停的進行思索。醫師一再告誡：「蕭先生的病情很嚴重，假若好好休息，他的心臟機能會恢復一些，然後保持一段時期的健康。但是他不休止的勞累，不能靜止的思索著，整個人在激動著，我有些懷疑：他是在思索嗎？普通一般人在八十四、五歲的高齡，尤其這種健康情況下，是不可能清楚思考的，那也許是幻覺，是精神和健康的浪費，希望他能安靜下來，希望他能休息……。」當夫人把醫師的話轉述給他聽後，他笑出聲的說：「Oh！No！我不是在幻想，不是在做白日夢。」家裡的幫傭看他一直伏案寫東西，不經心的說：「蕭老師這樣辛苦，以後

▲ 蕭滋最後的手稿，日期為1986年8月28日。

▲ 當時的行政院文化建設委員會主任委員陳奇祿先生前來探病。

會賺很多錢唷！」當夫人翻譯給他聽時，他又笑著說：「這一定不是賺錢的，也一定不是暢銷的，只是提供給專家學者們思考，也許會有幾本存在圖書館裏，為有心鑽研的學者提供些見解。」他筆記簿上的最後一頁寫到一九八六年八月二十八日，而在他雙目完全模糊前的摘要中最後一行則寫著：「Cogito, ergo sum. Ich denke daher bin ich Mensch（homo sapiens）.」意思是：「我思考，因此我是有智慧的人（勇於追求真理的智者）。」

【相士一語成讖】

一九八六年八月二十八日寫完最後一行文字「我思考，因此我是有智慧的人（智人）。」，九月八日由於病情日趨嚴重，蕭滋由中心診所轉診到台大醫院，此時他的右小腿呈現暗紫色，而且十分冰冷，呼吸也因心臟衰竭而顯得十分急促。由於心臟的壓縮力道已無法運送血液，血液循環減緩促使血液凝固，這種因血栓塞所引起的缺血性疼痛，使他無法入睡，醫生

使用強烈的止痛、通血藥物，雖減緩疼痛卻又造成胃部不適，使他不能進食。靠著點滴及夫人的愛心餵食，到第四天稍微好轉，只有右手大拇指的血流無法通順，造成陣發性疼痛。過了三週後，他已經可以坐著輪椅到病房外散步，心想應該能像往常一樣回家休養了。

　　但是，十月八日病痛再次侵襲，蕭滋因發高燒而再度陷入危險期。他和病痛在搏鬥，體力和精力逐漸耗盡，他以微弱的聲音告訴夫人說：「I want to be disappered（我希望就此消失），我的眼睛已看不清楚，耳朵也退化，我已沒有任何精力……。」夫人安慰他說：「Robert，你會好轉的，將像每一次一樣，我們又回到家裏，你的書，一定要完成……。」「是

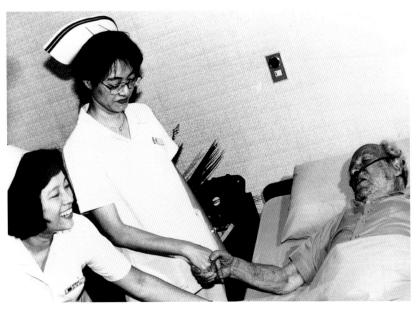

▲ 蕭滋自知不久於人世，趁著清醒時刻向護士們致謝。

的，希望再給我四個月的時間。」「當然，一定會的……。」但上主這次真的要他回家了，他已做了全燔之祭，完全的奉獻，付出了一切。

一九八六年國慶日第二天，十月十一日中午，蕭滋宣告不治。他躺在台大醫院示範病房裡留下的最後一句話是：「噢！那花腔女高音唱得真好！」便安詳的離去。那聖美的景象，令人深信這位為台灣樂壇付出最多愛的音樂導師已福壽全歸，回到上主的天堂與主同行了！

蕭滋過世的消息傳出之後，音樂界雖然心裡早有準備，但得知噩耗後還是無限地傷痛、惆悵、遺憾。顏廷階教授想到當時離蕭滋教授八十五歲生日僅差五天，不禁回憶起一九六五年秋，申學庸教授夫婦、國防部示範樂隊隊長樊燮華上校、蕭滋教授、吳漪曼教授及他們夫婦等七人曾到新竹做客遊玩，午餐後主人提議到竹東鎮一位瞎眼的「摸手先生」之家一遊，以作為餐後餘興節目。為了怕漏底，還沒到之前他們即推虔誠的天主教徒、從來不算命的蕭滋打頭陣。大家躲在門後一聲不響，蕭滋帶著一臉滑稽、好奇而無奈的神情，一聲不響的面對相士而坐，伸出右手讓相士用大拇指及二、三指反覆在手心觸摸；過了二、三分鐘，相士要求換左手，又觸摸了好一陣子[1]，然後面帶微笑的說：「先生不是中國人，應該來

心靈的音符

《蕭滋嘉言錄》

真理正義本來就是根植在
我們的心靈，
但必須用愛來表達發揚；
鐵的紀律，權威濫用，
反而破壞了真和正義。

自歐洲，你在熱戀一位中國小姐，不過婚期未到，要三年後才能結婚……事業在中國發展，極受尊重……至於生命線，度過幾個小跳關卡，可活到八十四歲……」[2] 想不到相士一席話竟如此精準，離他八十五歲生日只差五天，真是一語成讖。

【夫人最後的祝禱】

吳漪曼教授在夫婿去世十天、後事準備告一段落後，心情還是無法平復，而於八月二十日寫下了給蕭滋教授的〈最後的祝禱〉，是一篇讀來令人辛酸、感人肺腑的短文，也是紙短情長的最佳寫照，更是伉儷情深、相互體諒、相互安慰的夫妻典範。原文本來是英文，吳老師除了蕭滋教授之語維持英文外，又另外親自譯成中文，全文如下：

〈To Robert〉

Dear Robert,

"I love you beyond all my imaginations." 你在最後一天，用那麼微弱的聲音，吐出了心靈深處的一句話，也是你給我的最後一句話。以後，我又聽到了 Oh！Beautiful the Coloratura, Beautiful！你完全浸沉在天樂的幸福中了！

是十月十日的黃昏，你神智清楚，體力卻已耗盡；為讓你能好好的睡幾小時，在六點鐘提早給你服下鎮靜劑，你便呼呼大睡，一直沒有甦醒過來。你在安詳的沉睡中，沒有痛苦地離開了我們，那是十一日中午一點四十分。

當天早晨，台大醫院內科主任連文彬教授趕來看你，接著

註 1：這位相士離筆者老家不遠，就我所知，該相士對一般人，只要觸摸一、二分鐘，便能洞悉對方的命運。

註 2：顏廷階，〈甜蜜的回憶〉，《這裡有我最多的愛──蕭滋教授紀念專輯》，國立台灣師範大學音樂系。

沉痛地告訴我說你不久就要離去了：說時他是那麼的難過，我含著淚擁抱了他，藉以表達你和我對他深深的感激。我嗚咽著斷斷續續地說：「Robert 說要好好的去。一個生命是在母親的快樂和痛苦裡誕生的，Robert 現在要從病痛中誕生到天國：他一生是美好的，他的去也是很美好的。你已盡了你的一切心力，連主任，謝謝你！」

Robert，你在台大醫院這段時間，你總是說：「大家對我這麼好，這不是在做夢嗎？就像十八世紀神話中的王子，我受盡了一切優遇！」

從八月二十六日去中心診所，九月六日轉台大醫院，藥物使你完全失去胃口：你試著吃，尤其是我在你身旁時，儘量的勉強吞下，完全是為了安慰我。你的最後一餐，是希爾頓的牛排，你疲憊已極，但仍坐起來，圍了餐巾，很正式的進餐。我和護理長在旁鼓勵著，你乃努力的吞嚥了幾口。

你的病給了你許多痛苦，但你從沒有訴過一句苦。在劇痛時，你雙手緊握著床架，全身發抖，整張床在搖晃。你咬緊牙關在掙扎，但仍對我說：「Sweety, Sorry, Sweety, Sorry.」劇痛過後，你已筋疲力盡，你總是握著我的手，輕輕的吻著我的手背，喃喃的說："I love you, I love you, Sweety, I love you."你在最痛苦的時候，好多次喊出了："Sorry, I let you

心靈的音符

《蕭滋嘉言錄》

哪裡有真正朋友，
哪裡就有愛，
哪裡就是我溫暖的家。

suffering.......!"我含著淚感謝天主賜給了我這麼甜蜜的十字架；也讓我感覺到了，我們能很幸福地實踐了我們在婚禮中、在天主臺前，相互所發的誓言：「從今以後，環境無論是好是壞、是富貴是貧賤、是健康是疾病，我要愛護你、支持你，一直到我們離世的那一天！」

Dear!你愛我到最後一刻，你支持了我到你無法支持我的最後一刻；我們真是相愛、相助到了最後一刻！我深信你在天國一定更愛護著我、支持著我；我在世間，會更愛你、更依靠著你，因為你的肉體雖不見了，我意識到你的心卻和我更為接近；你沒有離開我，我日日夜夜聽見你喊著Sweety, I love you, Sweety, I love you!

我請你在天上轉求天主保佑所有在你離開後來安慰我、幫助我、支持我的你我的親友、同事、門人和你的學生們……，他們都那樣地關心著我、照顧著我；你安心吧，我會好好的活下去的。

Dear! 不久，我們會在天國相會的！

I love you, Dear!

你的漪曼

【送蕭滋最後一程】

基於蕭滋教授對台灣的貢獻，當他過世後，立刻由文化建設委員會主任委員陳奇祿擔任治喪會主任委員，教育部長、各相關大學校長、文藝界與音樂界代表為委員，擇訂十月二十五

日九點於台北天主教聖家堂舉行隆重殯葬彌撒大典，由賈彥文總主教及王愈榮主教率同十一位中、奧、德、美神父執行儀式。彌撒中由林順賢教授擔任司琴，曾道雄教授指揮國立台灣師範大學合唱團、台北歌劇合唱團、台中天主教曉明女中音樂班管絃樂團獻唱莫札特《安魂曲》。

安息彌撒會場布置得莊嚴肅穆，教堂大門飾以鮮花牌樓，上有「蕭滋教授安息彌撒大典」橫匾，前廳中央懸掛蔣經國總統頒贈之「樂教揚芬」、李登輝副總統頒贈之「教澤永昭」匾額，五院院長、各部會首長及各界致贈之輓聯則掛滿教堂四周。教堂內外更是滿載著各院、部、會首長及政教、文化、音樂界親友、門人等贈送之花籃、花圈。

早晨七點舉行家祭後，靈柩於八點四十分抵達聖家堂，親

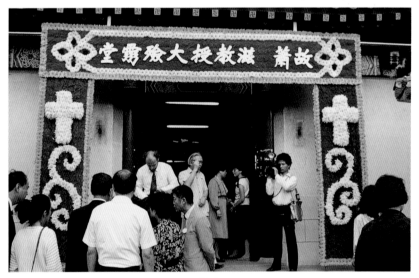

▲ 大批親友及音樂界的朋友湧入蕭滋的靈堂。

友們早已充塞整個聖堂恭迎。儀式進行得肅穆虔誠、莊嚴優美，參與者沒有悲傷只有深受感動的心靈，尤其是在儀式結束後，參與者瞻仰遺容，蕭滋教授那面帶微笑、安詳、滿足的面容，深深烙印在每一位瞻仰者心中。

莊嚴的彌撒儀式結束後，由於參與者實在太多，而以治喪主任委員頒致誄詞擔任主祭、各單位代表陪祭的方式舉行全體聯合公祭，向這一位熱愛台灣，把他寶貴的生命、智慧全部付出給我們的偉大音樂家致敬與告別。禮成後起靈，由師大、台北師院、文化、輔仁、東吳、藝專等六所音樂科系主任扶送靈柩，筆者正好是其中之一，當手搭上靈柩的一剎那，似乎感覺時光倒流，又回到二十一年前上合唱課時，蕭老師坐在我旁邊教我如何伴奏一般，一位名師就這樣隨著我的手送著他上靈車，而永遠離別了！

中午十二時許抵達墓地，由李哲修神父主持入土安葬禮，師大合唱團及來賓合唱《慈光歌》，神父祝福墓穴、撒聖水、奉香唸信友禱詞；然後靈柩入土，唱告別曲，由夫人為其覆土，而後封穴，全體行最後致敬禮三鞠躬禮成。

「願天使領你進入天國，殉道諸神前來迎接，護送你到天父的仁慈懷抱，擁享安樂。」一代舉世聞名的大音樂家、莫札特權威，就此長眠在富有農村氣息、山明水秀的台北縣三峽鎮安坑龍泉墓園。

葉柄慶先生撰寫的簡短墓誌銘，可說就是蕭滋的一生寫照，全文如下：

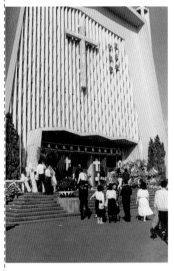

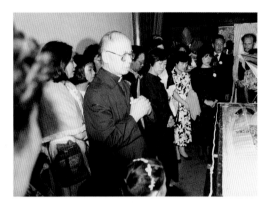

▲ 家人及親友瞻仰蕭滋的遺容。

◀ 聖家堂彌撒大典會場正門。

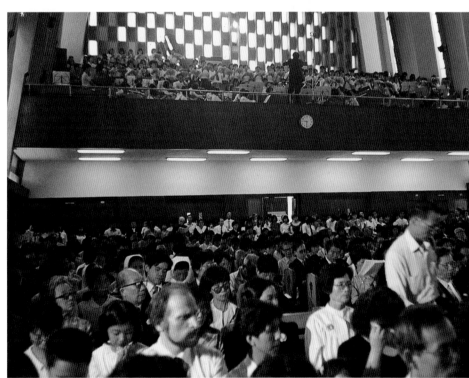

▲ 二千餘人參加在聖家堂所舉行的告別式，座無虛席。

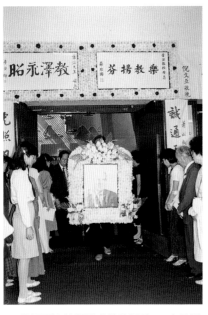

▲ 蔣經國總統頒贈「樂教揚芬」、李登輝
　 副總統頒贈「教澤永昭」匾額。

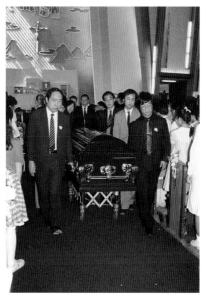

▲ 師大、台北師院、文化、輔仁、東
　 吳、藝專等六所音樂科系主任扶送靈
　 柩離開聖家堂。

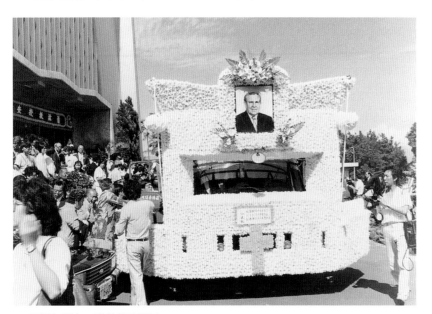

▲ 靈柩上靈車，準備開往墓地。

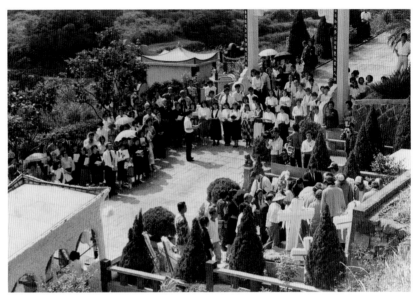

▲ 墓園奉土大典，由師大合唱團及來賓合唱《慈光歌》。

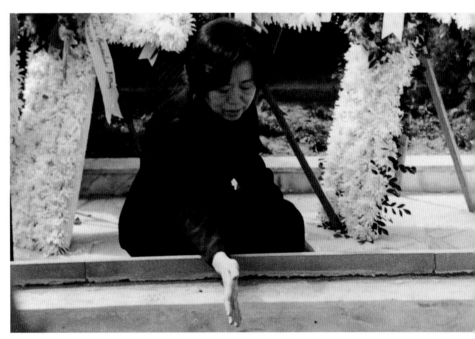

▲ 蕭滋夫人為夫君覆土。

一九八六年十月十一日，蕭滋先生疾終於台大醫院，享壽八十五歲[3]。同月二十五日，其夫人吳漪曼教授將之葬於三峽龍泉墓園。先生原籍奧國史迪爾鎮，奉信

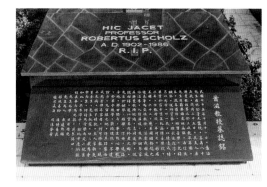

▲ 蕭滋位於安坑龍泉墓園之墓誌銘。

天主，洗名羅伯，幼習音樂，尤好鋼琴。從師習藝，雖長途跋涉，不以為苦。二十一歲，以特優成績畢業於莎士堡莫札爾特音樂院[4]，次年，任教母校。年三十七，移居美國。年六十二，應美國國務院之邀來華為交換教授。深愛我國風俗淳厚，人情溫暖，及與鋼琴家吳漪曼教授結縭，志同道合，伉儷相得，遂以寶島為終老之鄉。先生於鋼琴、指揮、作曲，造詣卓絕，舉世聞名。畢生熱心樂教，於弟子後學，獎掖提攜，不遺餘力。凡留駐之地得其指導而成為音樂名家者，何可勝數。晚年衰病，猶不稍歇。夫人常勸先生養生，先生輒笑，曰：「我為音樂而生，何妨為音樂而死。」抱負如此，不亦偉乎！餘姚葉柄慶敬叙奉而為之誌，且系銘曰：

先生之學　日月精光
先生為人　古道熱腸
移風易俗　廣博易良
遐方瀛海　同沐芬芳

註3：此墓誌銘的歲數，是以中國虛歲方式計算，西方則以實歲計算。

註4：根據教育部公布之音樂名詞為「薩爾斯堡莫札特音樂院」。

遺愛人間

【藏書捐贈央圖】

　　蕭滋教授逝世週年時，吳漪曼教授委請黎國峰先生整理遺留之藏書、樂譜、總譜、著作、已出版樂譜等，製作一本三十六頁之目錄，內容有七十三冊樂譜、一百七十三本指揮總譜，六十冊聲樂、歌劇、宗教音樂方面之總譜、一百三十七套分譜、一百多冊其他圖書以及他的著作及手稿，於一九八七年十月二十四日下午，在國立中央圖書館文教區貴賓室舉行「蕭滋教授樂譜藏書及著作捐贈中央圖書館儀式」，除王館長代表接受外，尚有前故宮博物院院長蔣復璁先生、中央通訊社社長曹聖芬先生、師大校長梁尚勇、申學庸教授、陳茂萱主任等二百餘位來賓觀禮。

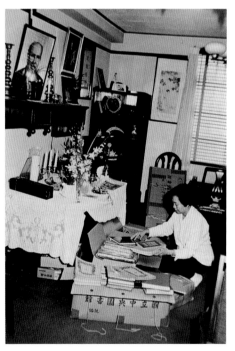

▲ 蕭滋夫人從先生過世後，即開始在靈前整理其留下之書籍。

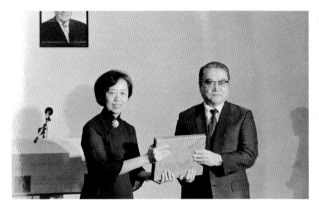

◀ 贈書由中央圖書
館王館長代表接
受。

▼ 贈書儀式，由曾
道雄教授指揮師
大合唱團暨管絃
樂團演唱蕭滋教
授生前最喜愛之
莫札特《聖體
頌》。

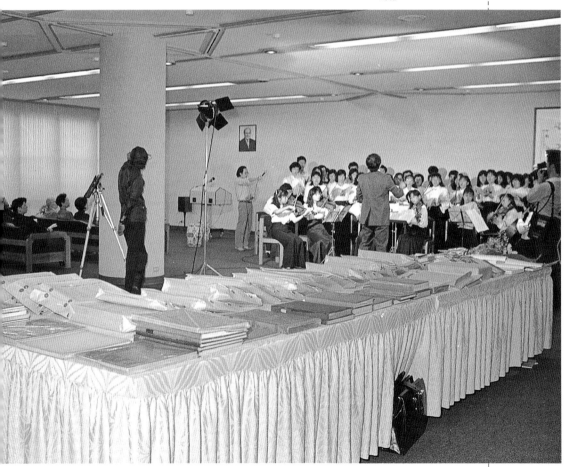

儀式中，蔣復璁院長除了表示希望中央圖書館今後有一音樂專區外，也述及前中央研究院院長吳大猷先生給過他一本有關「音樂與陰陽」的英文書，由於他對音樂外行，趁著有一次到醫院探病時，便拿給蕭滋教授，想不到他說六年前已看過了，由此可見蕭滋教授的博學。梁校長則提及他們夫婦對每個人都一樣付出誠心的愛與關懷，深受同事敬重，所以當音樂系有疑難需排解時，都是麻煩他們，因為只有他們出面，才沒有人會反對。今後，只要到中央圖書館就能借閱蕭滋教授一輩子的心血結晶；看著他所做的註釋，就如同他繼續在教導一樣，可以提供最佳的研究參考資料。

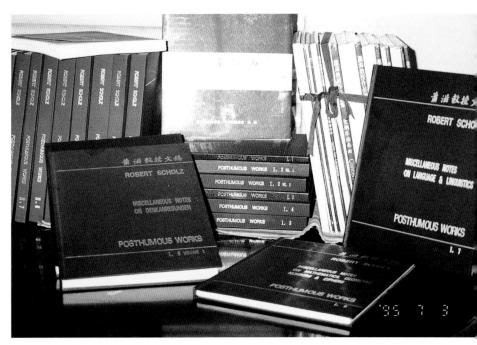

▲ 故舊門生將已整理出的蕭滋教授手稿一併捐贈中央圖書館。

【編纂紀念專輯】

　　蕭滋教授逝世安葬事宜告一段落後，他生前的好友、同事及門人為表示內心的感激與追念，師大音樂系同仁隨即著手收集有關文獻、圖片以及邀請各方撰寫紀念文字，由陳茂萱主任策劃，陳玉芸老師編輯，王正良先生指導編印成冊，出版以蕭滋教授進入昏迷之前所說「這裡有我最多的愛」為書名的蕭滋教授紀念專輯。 內容分五部分：

■ 第一部分「一代大師」：收錄年輕時的影像、作品錄、手稿及有關主要成就之文獻。

■ 第二部分「這裡有我最多的愛」：家居生活照片及有關蕭滋教授平日待人接物、懷念性文章。

■ 第三部分「雄渾的手勢」：蕭滋教授的指揮生涯寫真和國內指揮家所寫有關蕭滋教授指揮的文章。

■ 第四部分「弦歌不輟」：以蕭滋教授教學理念的實現為主，加上他的弟子們所寫的感念文章。

■ 第五部分「山高水長憶大師」：為蕭滋教授治喪經過及有關文字。

　　這是一本呈現蕭滋教授純真、寬厚、幽默、仁慈風範的紀念專輯，更可見到他對台灣音樂教育深深的影響。這冊紀念專輯的內容，一方面彰顯出他的作曲、指揮與鋼琴教學所達到的國際樂壇認知的卓越水準，更重要的是讓人更深入的認識蕭滋教授的偉大精神內涵，吸收了極多的為人、教學、演奏的珍貴道理與原則、方法之總和，也讓人認識了他那永遠熱愛音樂、

熱愛人們的赤子之心，這一顆心感動了每一位曾與他接近的人。他的辭世反而掀起了所有的回憶，轉化成爲思慕、感恩之情，由一篇篇文字表露出來，也激起每一個人的工作願望與動力，希望能爲他做任何事，使他的成就延續下去。因此，從出

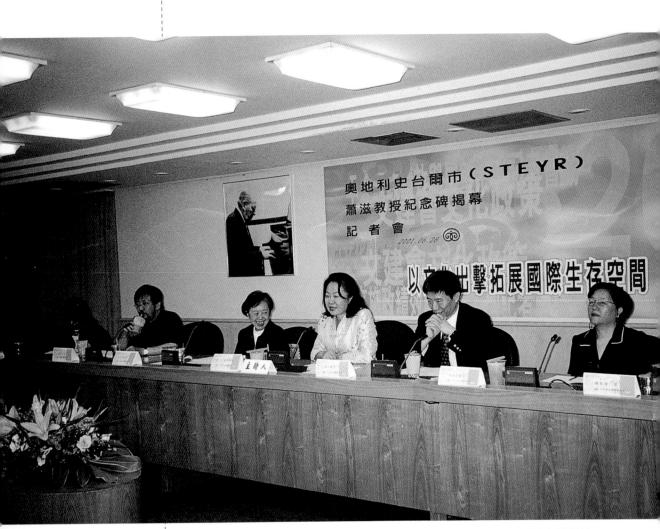

▲ 蕭滋教授音樂文化基金會訪奧行前，由文化建設委員會陳郁秀主任委員主持記者會。

版作品、演奏錄音帶到捐款等各項工作均積極進行，朝著成立
「基金會」的目標前進，並順利地在一九九三年一月四日正式
完成「蕭滋教授音樂文化基金會」之法人登記，讓蕭滋教授關
懷台灣音樂之心永遠傳承。

【成立基金會】

　　為紀念蕭滋教授對我國樂壇的卓越貢獻，緬懷蕭滋教授無
私奉獻的教育情操，並延續蕭滋教授對我國音樂教育發展的關
懷，一九八七年初，以吳漪曼教授、蕭滋教授好友及門生等捐
贈、義賣樂譜與錄音帶共得新台幣貳佰萬元為設立基金，於一
九九三年一月四日完成法人登記，成立「蕭滋教授音樂文化基
金會」。成立宗旨在促進音樂藝術之研究發展，協助推動音樂
專業化、國際化與普及化，以提昇音樂創作、音樂教學及演出
之水準，配合國家文化建設以貢獻社會，同時紀念與推崇蕭滋
教授對國際樂壇及我國音樂教育永久之貢獻。

　　基金會成立至今，雖僅有新台幣貳佰萬元基金，每年最多
只有十餘萬元基金利息可用來推展工作，但是，董事長吳漪曼
教授秉持有多少錢做多少事的精神，把每一分錢都用在最有價
值、最有效用的地方，如捐贈圖書、舉辦學術研討會、推展音
樂教育、鼓勵創作、舉辦或提拔贊助後進演奏會等。

　　吳漪曼教授本著夫婿蕭滋教授的教育理念和奉獻精神繼續
努力推展會務，在董事會竭力支持下，從下列主要工作成果就
可證明，基金會仍然努力地以最少的基金、最小的組織，做最

▲ 奧國史迪爾市蕭滋文物之展覽會場。

多、最有意義的事──近幾年由於利率驟降，一年只有六、七萬元利息可運用，可是，基金會還是完成許多被認為不可能的工作。例如：

二〇〇〇年春天，在一個機緣下，有一位旅奧僑民陳茂竹先生，想促成奧地利史迪爾市政府在蕭滋教授出生房邸立碑，並順便舉行兩國文化交流活動，而要求基金會提供資料。在大家都認為不可能的情況下，吳董事長認為事在人為，首先自己投入一筆資金準備蕭滋教授之資料出版、翻印、裱裝，一面與文建會、觀光局、台北市政府溝通，皆認為是一次難得的文化出擊良機，可惜預算不足，在險些功虧一簣之際，基金會董事之一的前文建會主委申學庸教授得知情況，於是從商界募款三

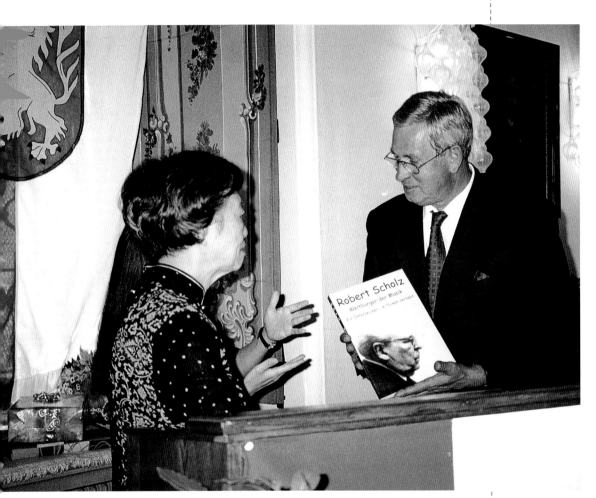

▲ 吳漪曼教授代表蕭滋教授音樂文化基金會將《愛在天涯》一書贈與史迪爾市市長。

十五萬，台中蔡秀道女士也捐出一筆基金，遂促成這次非常成功的文化外交大活動，成功地完成一項不可能的任務。

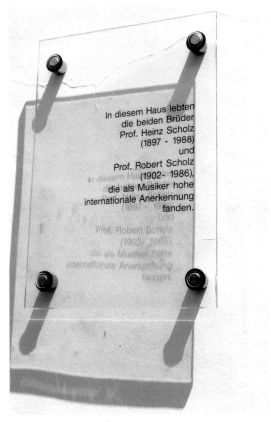

In diesem Haus lebten die beiden Brüder Prof. Heinz Scholz (1897 - 1988) und Prof. Robert Scholz (1902- 1986), die als Musiker hohe internationale Anerkennung fanden.

▲ 在蕭滋教授出生的屋外掛牌以示永久紀念。

二〇〇一年七月一日至七月七日，由基金會董事，前文建會主委申學庸教授領隊，吳漪曼教授、鄭仁榮教授、潘慶仙老師、林麗貞老師、蔡茂德先生、宋淑美小姐及台北市立交響樂團，一行百餘人浩浩蕩蕩赴奧地利史迪爾市，參加該市爲蕭滋教授舉辦的紀念慶典——在教授出生之房邸立碑及舉行中奧文化展示、交流活動。展示活動包括：

■ 中奧兩國文化交流展：由新聞局展出「台灣印象展」；文建會展出「美麗的十二生肖展」；觀光局展出書法展等台灣文物展。

■ 蕭滋教授音樂文化基金會展出「蕭滋教授樂教行誼展」，展

出照片、書籍，播放蕭滋教授之演奏音樂，出版蕭滋教授樂
教行誼錄——以中德雙語呈現的《愛在天涯》紀念專輯。

■ 華僑表演。

■ 中奧作品演奏會。

■ 台北市立交響樂團在史迪爾市演出，吸引爆滿聽眾。

■ 台北市立交響樂團順道在維也納演出。

　　類似這次文化交流的經費不足情形時常發生，而董事長吳
漪曼總是率先自掏腰包，以有限的財力凝聚國內樂壇的智慧與
心力，匯集成一種愛的力量，不停地嘉惠後進，把事情做到最
好為止。因此，在吳教授的精神感召下，無形中已匯集許多愛
的力量及音樂志工，繼續為音樂教育與文化之提升而努力。

　　二〇〇二年十月十六日適逢蕭滋教授百歲冥誕，而恐怕任
何人都不相信，以該年的低利率，基金會之基金只有五萬多元
利息，怎麼可能擬定完成下列之一系列活動？其中任何一項的
經費都需要數倍、甚至數十倍於可支用的利息！然而，基金會
所依靠的就是蕭滋教授夫婦倆在天人永隔之後，遺愛續存，每
個曾受他們影響的音樂家們，都自動自發地將「愛」繼續升溫
發酵，這也就是蕭滋教授的遺愛在台灣繼續生根茁壯之最好證
明。

　　蕭滋教授的百歲冥誕紀念活動包括：

■ 出版紀念文集《每個音符都是愛》，邀請當年曾和蕭滋教授
　合作的音樂家、門生及友人等專家學者，撰寫有關蕭滋教授
　教學解惑篇、音樂篇之文章，共有二百一十一篇，於二〇〇

二年九月由蕭滋教授音樂文化基金會出版，行政院文化建
設委員會贊助指導。本文集將贈送撰文者、音樂科系音樂
班、樂團及國內外各大學圖書館、地方圖書館、文化中心
等。

■ 蕭滋教授之手稿由吳漪曼老師邀請國立台北藝術大學溫秋
菊及李婧慧老師共同整理，登錄蕭滋教授作品、文稿及其
批註詮釋的樂譜，全部捐贈國家圖書館特藏組，並製作光
碟保存，以供查閱使用。

■ 台北市立交響樂團主辦「蕭滋教授紀念展」，由基金會提供
資料及照片展示，計有：（1）蕭滋教授作品選集及手稿；
（2）遺著文稿及手稿；（3）樂教行誼；（4）演奏教學；
（5）生活照片等展覽。

■ 二○○二年十月十二日，由台北市立交響樂團主辦「每個
音符都是愛──蕭滋教授百週年音樂會」，在台北市中山堂
光復廳演出室內樂及德國藝術歌曲。

■ 二○○二年十月十五日，由台北市立交響樂團主辦「每個
音符都是愛──蕭滋教授百週年音樂會」，在國家音樂廳演
出蕭滋教授作品《雙鋼琴協奏曲》等。

■ 二○○二年十月二十一日，由國立台灣藝術大學音樂系主
辦「蕭滋教授百歲冥誕紀念音樂會」，在台北市新舞台演出
大合唱（交響樂）及美國茱莉亞音樂學院教授 Martin Canin
鋼琴獨奏。

■ 二○○二年十月二十五日，由國立台灣藝術大學音樂系校

友主辦、國家音樂廳協辦「蕭滋教授百歲冥誕紀念音樂會」，在國家音樂廳演出蕭滋教授作品及莫札特《鋼琴協奏曲》。

【基金會工作成果】

蕭滋教授音樂文化基金會歷年來的主要工作成果如下：

■ 出版蕭滋教授紀念專輯《這裡有我最多的愛》，由國立台灣師範大學音樂系主編，內含有關蕭滋教授的各種文獻、圖片及各方撰寫的紀念文字。

■ 重印蕭滋教授作品《雙鋼琴組曲——前奏聖詠、小賦格與觸技曲》，由東和音樂出版社印贈。

■ 製作《蕭滋教授紀念專集》錄音帶，收錄一九五二年蕭滋教授在紐約成立的「美國室內管絃樂團」在其指揮之下演奏的莫札特《哈夫納小夜曲》、《卡薩森》及《D大調嬉遊曲》等曲，由曹永坤先生錄製。

■ 出版《蕭滋教授作品選集》，本選集為蕭滋教授青年時代的十部作品，由亞洲作曲家聯盟中華民國總會出版，行政院文化建設委員會、信誼基金會贊助，並以文建會及曲盟名義由基金會分贈國內、亞洲及歐美各國音樂學校、交響樂團及音樂圖書館典藏，以供查閱使用。

■ 舉辦蕭滋教授逝世週年紀念活動（1987年10月11日），除追思彌撒外，並假國立台灣師範大學音樂系演奏廳舉辦紀念演講會，由奧國傅樂文先生（Mr. Bernhard Fuhrer）演講「蕭

滋教授音樂哲學思想初探」。

■ 特請黎國峰先生整理蕭滋教授註釋的樂譜和藏書，並於一九八七年十月二十四日由各界人士觀禮，並安排國立藝術專科學校音樂科同學演奏海頓《絃樂四重奏》，國立台灣師範大學音樂系同學演唱、曾道雄教授指揮，在音樂聲中將其捐贈中央圖書館典藏，以供查閱使用。

■ 為紀念蕭滋教授逝世週年，舉辦「蕭滋教授樂展」，由台北市立社教館主辦，邀請蕭滋教授曾執教過的四所學校——光仁中學、國立藝專、文化大學、國立台灣師範大學——演奏蕭滋教授所作的管絃樂及室內樂作品，分別由張大勝教授（師大）、郭聯昌教授（光仁）、林立老師（藝專）、牛效華老師（文化）指揮演出，同時舉辦蕭滋教授遺作展。

■ 為感念恩師及支持基金會，陳泰成博士特舉辦「鋼琴協奏曲之夜」，由張文賢教授指揮，台北室內管絃樂團協奏。

■ 捐贈圖書予國立台灣師範大學、國立藝術專科學校、私立中國文化大學等音樂科系及私立光仁中學音樂班。

■ 捐贈圖書及《蕭滋教授作品選集》予北京中央音樂學院。

■ 贊助國立台灣師範大學音樂系系友聯誼會籌設基金。

■ 贊助朱宗慶打擊樂團「一九九三年台北國際打擊樂節」演出。

■ 一九九四年四月邀請青年鋼琴家葉思嘉、古青艷，在台北縣板橋重慶國中舉辦鋼琴演奏會。

■ 整理編輯蕭滋教授遺稿，特請彭浩德、傅樂文二位奧地利

學人主編，行政院文化建設委員會贊助，於一九九三年底編輯完成。遺稿歸納分類為二十一冊出版，計英文、德文著作共八冊、雜記及手稿十一冊，內容包含數學、幾何學、物理學、聲學、語言學、哲學、心理學、政治與社會、歷史與宗教等。出版後分贈國內各音樂科系、圖書館及國外若干研究機構收藏，以供查閱使用。

- 一九九四年蕭滋教授遺著編輯完成並贈予國內各音樂科系、國立中央圖書館及維也納國立中央圖書館。奧地利四位教授 Prof. Maria Seeliger, Prof. Werner Grunzweig, Prof. Gregor Mayer, Dr. Bernhard Fuhrer並來函索取，以作研究參考。

- 一九九五年三月二十二日邀請鋼琴家古青艷為台北縣淡江中學師生鋼琴演奏。

- 一九九五年四月邀請國內各大專院校音樂科系教授執筆，就有關鋼琴音樂教育提供意見、撰寫論著，《古典音樂》雜誌四月號起特闢「鋼琴音樂教育雙向討論園地」專欄刊登，由中國文化大學音樂系主任彭聖錦教授擔任編輯，並寫引言，最後將出版成書，贈送音樂科系、音樂班作為音樂行政與鋼琴教學之參考。

- 一九九五年六月十六、十九、二十日推薦鋼琴家柯尚禮（Jeam-Marie Cottet）、秦蓓慈伉儷參加由台灣省立交響樂團主辦之「珠玉和鳴琴韻揚」雙鋼琴巡迴演奏，於台中市中興堂、台南市成功大學及桃園縣立文化中心演出，節目內容包括部分蕭滋教授作品。

■ 一九九五年六月二十二日贊助台北室內管絃樂團。

■ 一九九五年十一月二十五日「中視音樂會」節目，播出《蕭滋教授專輯》（資料由基金會提供）。

■ 一九九六年五月十二日師大音樂系交響樂團於國家音樂廳演出蕭滋教授《雙鋼琴協奏曲》，由張大勝教授指揮，賴麗君、鄭怡君擔任協奏。

■ 一九九六年一月二十日第一次鋼琴音樂教育研討會，在《古典音樂》「鋼琴音樂教育雙向討論園地」刊出十五篇論文。

■ 一九九六年三月十五、十六、十七日，台南家專音樂科交響樂團以音樂會紀念蕭滋教授逝世十週年，演出教授部分作品：（1）《為長笛與管絃樂的行板與快板》，獨奏者陳怡婷老師；（2）《雙鋼琴協奏曲》，由劉富美、陳冠宇老師協奏；（3）《跋──為E調交響曲》由涂惠民教授指揮台南家專交響樂團，於高雄文化中心、台南文化中心及台北國家音樂廳巡迴演出。基金會並舉辦茶會，邀請音樂界、文藝界友好、教育部長郭為藩教授、前文建會主委陳奇祿教授、申學庸教授蒞臨致詞，倍感親切。

■ 一九九六年九月十三日假台中光復國小主辦「如何避免彈琴運動傷害」專題研討會，邀請台中榮民總醫院復健科周崇頌主任專題演講，並在現場解答問題，由中國文化大學音樂系主任彭聖錦教授為引言人，黃麗瑛教授記錄，並將《古典音樂》已發表的四篇有關彈琴運動傷害的文章，由功

學社台中分公司編輯印刷，贈送現場聽眾作爲參考。此場研討會由光復國小音樂班、功學社台中分公司贊助，謝文昌先生、蔡秀道老師伉儷熱心安排。

■ 一九九六年十月十一日台灣省立交響樂團爲蕭滋教授逝世十週年，在台北社教館演出其作品：（1）《前奏聖詠、小賦格與觸技曲》，由鋼琴家魏樂富、葉綠娜伉儷演出；（2）《鄉村舞曲》；（3）《雙鋼琴協奏曲》，由鋼琴家柯尚禮、秦蓓慈伉儷擔任協奏；（4）《爲大提琴與管絃樂的慢板》，由李百佳擔任大提琴獨奏；（5）蕭滋教授改編自巴赫《賦格藝術》之管絃樂曲；（6）《跋——爲E調交響曲》。

■ 一九九六年十月邀請鋼琴家秦蓓慈、柯尚禮伉儷分別於國立台灣師範大學、中國文化大學、國立藝專及光仁中小學音樂班做雙鋼琴示範教學。

■ 一九九六年十一月十四日邀請劉瓊淑、楊淑媚教授於光仁中學做雙鋼琴示範演出蕭滋教授作品《東方組曲》。

■ 一九九六年八月小雅音樂圖書公司在國家音樂廳舉辦國內外作曲家樂譜展，展出蕭滋教授作品（基金會提供資料）。

■ 一九九七年五月四日贊助中國文化大學藝術學院西洋音樂學系主辦「鋼琴音樂教育學術研討會」。

■ 重新製作一九九六年十月十一日台灣省立交響樂團爲蕭滋教授逝世十週年紀念音樂會演出之蕭滋教授作品現場錄音，並製作CD以爲紀念。

■ 一九九七年十一月十九日邀請鋼琴家葉綠娜教授於崇光女中

舉辦鋼琴獨奏會。

■ 一九九七年十月二十三日及十二月二十九日為改進台灣區音樂比賽鋼琴組實施要點，由基金會主辦「賽程、曲目及曲庫研討會」，吳漪曼教授、彭聖錦教授聯合主持，邀請國立台灣師範大學音樂系董學渝教授、王穎教授、葉綠娜教授、國立台灣藝術學院音樂系林順賢教授、卓甫見教授及國立台北師範學院音樂系劉瓊淑教授參與研討，並作成建議報告書。

■ 一九九八年五月編印《鋼琴音樂教育》論文集，贈送國內大專院校圖書館及音樂科系音樂班。

■ 一九九八年九月十四日贈送新竹藍天青少年家園樂器及書籍、曲譜。

■ 一九九八年十二月四日，基金會、金陵女中與中國文化大學西洋音樂系共同主辦，由中國文化大學華岡交響樂團演出，葛瑞森教授指揮，朱象泰教授鋼琴協奏，演出法雅《西班牙花園之夜》等曲。

■ 一九九九年一月十九日邀請 Mendelssohn Trio，由張雅婷（Yating Chang）、Peter Sirotin、Igor Zubkousky 於仁愛國中音樂廳演出三重奏。

■ 一九九九年二月二十三日捐贈國立台灣師範大學音樂系老師作曲創作基金，推展我國現代音樂創作。

■ 一九九九年二月五日協辦第一屆台北國際音樂營。

■ 一九九九年三月十八日台灣神學院創教一百二十七週年，

基金會與台灣神學院共同主辦「卓甫見、陳威婷雙鋼琴及獨奏會之夜」。

■ 一九九九年主辦五場穆貝爾（Albert Muhlbock）大專院校鋼琴演奏會（三月九日台北市立師範學院、三月十七日國立台灣藝術學院、三月二十二日中國文化大學、三月二十三日國立台灣師範大學、三月二十五日國立台北師範學院。）

■ 一九九九年九月十八日，基金會、天主教光仁小學與中國文化大學西樂組共同主辦「兒童鋼琴教學專題研究研討會」；主講人彭聖錦教授，引言人卓甫見教授。

■ 一九九九年十一月十日與國立台北師範學院音樂教育系共同主辦「胡乃元小提琴大師講座」。

■ 贈書給傑出音樂青少年。

■ 贈送彭聖錦教授著《兒童鋼琴教學理念與方法之探討》給文化大學、光仁小學老師及部分鋼琴老師。

■ 二〇〇〇年一月五日贊助光仁小學音樂班活動經費。

■ 二〇〇〇年一月六日贊助台北室內管絃樂團赴歐演出。

■ 二〇〇〇年一月三十一日捐贈國立台灣交響樂團九二一賑災音樂會。

■ 二〇〇〇年四月二十二日協辦贊助中國文化大學藝術學院西洋音樂系「第一屆台北國際鋼琴教學研究學術研討會」。

心靈的音符

《蕭滋嘉言錄》

你真正愛音樂而學習投入，
你便會把它當成你
一生奉獻的事業；
名和利不能使你為音樂
而終身奉獻。

■ 二〇〇〇年四月二十四日於十所大專音樂科系音樂班主辦十場「陳必先教授鋼琴大師講座研討會」：四月二十四日上午十時於中國文化大學西洋音樂系，下午一時三十分和老師研討「二十世紀鋼琴作品之詮釋特色」；四月二十六日上午十時於實踐大學音樂系，下午一時三十分輔仁大學音樂系；四月二十七日上午十時於光仁小學音樂班，下午一時三十分光仁中學音樂班；四月二十八日上午十時於國立台北師範音樂系，下午一時三十分國立台灣藝術大學音樂系。許多老師全程參與。

■ 二〇〇〇年八月二十五日協辦贊助中國文化大學藝術學院西洋音樂系出版《第一屆台北國際鋼琴教學研究學術研討會論文集》。

■ 二〇〇〇年十一月二十四日贊助國立台灣師範大學音樂系及其系友會主辦「戴粹倫教授紀念音樂會」及出版紀念專刊等活動。

■ 二〇〇〇年十二月十九日邀請並與國立台灣師範大學附屬高級中學音樂班共同主辦青年鋼琴家之「安寧鋼琴演奏會」。

■ 二〇〇一年三月九日～三月二十七日主辦五場「音樂治療」專題演講，由江漢聲教授主講：（1）「如何把音樂應用到未來的醫療領域」；（2）「從音樂家的一生、疾病及性格了解他們的音樂」。蕭斐璘教授主講：「音樂人的表演焦慮——原因、探究與因應對策」。

生命的樂章

■ 贊助中華民國現代音樂協會主辦「陳必先大師講座」，介紹現代鋼琴音樂。

■ 贊助台北市立師範學院音樂教育系編印由基金會於二〇〇〇年四月二十四日～二十八日主辦之十場《陳必先教授鋼琴講座實錄》，寄贈台灣各大專院校音樂系、音樂班。

■ 彭聖錦教授製作蕭滋教授指揮美國室內管絃樂團演出CD二百張。

■ 二〇〇一年七月一日～七日由前文建會主委申學庸教授、吳漪曼教授、鄭仁榮老師、潘慶仙老師、林麗貞老師、蔡茂德先生及宋淑美小姐領隊赴奧地利史迪爾市，參加該市為蕭滋教授舉行的紀念慶典：（1）在教授出生房邸立碑；（2）中奧兩國文化交流；（3）舉行新聞局「台灣印象展」、文建會「美麗的十二生肖展」、觀光局書法展等等台灣文物展；（4）蕭滋教授樂教行誼展；（5）出版蕭滋教授樂教行誼錄《愛在天涯》紀念專輯；（6）華僑表演；（7）中奧作品演奏會；（8）台北市立交響樂團在史迪爾市與維也納演出。

■ 蔡先生全程錄影紀念慶典、中奧文化交流、展覽開幕儀式及表演和三場音樂會等最真實的第一手資料，由綠洲公司製作成八片VCD。

■ 贊助歐亞管絃樂團演出巴赫作品《哥德堡變奏曲》，並贈送票券予文化大學音樂系及仁愛國中音樂班。

■ 二〇〇一年九月二十七日協辦由國立台北師範學院音樂教育系主辦之「陳必先鋼琴大師講座——《哥德堡變奏曲》、巴

赫經典作品學術示範講座。

■二○○一年十月四日與國立台灣師範大學音樂系共同主辦「陳必先教授鋼琴講座——巴赫最後遺作《賦格藝術》」。

■贊助中華民國聲樂家協會主辦德文藝術歌曲比賽。

■贊助台北室內管絃樂團。

■二○○一年十二月十八日贊助中華民國音樂教育學會及國立台灣師範大學音樂系主辦之張彩湘教授逝世十週年紀念音樂會及紀念專刊。

■二○○二年一月二十九日～二月七日協辦「第一屆台灣國際鋼琴音樂節」：

（1）舉辦音樂會「一至三十二隻手——八架鋼琴」，由十六位演奏家合奏。

（2）舉辦大師講座：包括示範、演講及教學研討會。

■贊助天主教音樂家聯誼會。

■與中華民國音樂教育學會、國立台灣師範大學音樂系聯合主辦鋼琴大師演講及講座系列「古典與現代的對話」。主講人包括：

（1）陳必先教授（德國科隆音樂院教授）：演講、示範、教學及詮釋，針對Messiaen、Stravinsky、John Cage、Schöenberg、Ligeti、Boulez、Stockhausen、Bártók等近代與現代的作曲家，融會貫通談他們的音樂生活、個人特質及作品的風格。

（2）R. Morgan教授（美國夏威夷大學音樂系鋼琴組主

任）：演講「鋼琴演奏傷害之預防」；舉行大師講座「個人鋼琴獨奏會」。

（3）D. Dutton教授（美國東華盛頓大學教授）：演講「自西元一五〇〇年至今鍵盤音樂史」（History of Keyboard Instruments from 1500 until Today），介紹不同時代的代表性作曲家，如：Scarlatti、 Bach、 Haydn、 Mozart、Beethoven、 Schubert、 Schumann等人的風格和音樂特色，及其早、中、晚期的演奏錄音。

■ 二〇〇二年十月十六日為蕭滋教授百歲冥誕，出版紀念文集《每個音符都是愛》，邀請當年曾和蕭滋教授合作的音樂家、蕭師門生及友人等，撰寫有關蕭師教學解惑篇、音樂篇之文章，於九月出版，行政院文化建設委員會贊助指導。本文集將贈送撰文者、音樂科系音樂班、樂團及圖書館。

■ 二〇〇二年十月，蕭滋教授手稿由吳漪曼老師邀請國立台北藝術大學音樂系溫秋菊、李婧慧老師共同整理，登錄蕭滋教授作品、文稿及其批註詮釋的樂譜，捐贈中央圖書館特藏組，並製作光碟保存，以供查閱使用。

■ 二〇〇二年十月初，台北市立交響樂團主辦「蕭滋教授紀念展」，由基金會提供資料

心靈的音符

《蕭滋嘉言錄》

吝嗇的人是沒有朋友的，
也沒有安全感的；
把一切省下來保衛自己，
對自己也是吝嗇：
他的心靈是那麼可憐，
他的生命只是一片荒漠。

及照片展示，計有：（1）蕭滋教授作品選集及手稿；（2）遺著文稿及手稿；（3）樂教行誼；（4）演奏教學；（5）生活照片等展覽。

■ 二〇〇二年十月十二日由台北市立交響樂團主辦「每個音符都是愛——蕭滋教授百週年音樂會」，在台北市中山堂光復廳演出室內樂及德國藝術歌曲。

■ 二〇〇二年十月十五日由台北市立交響樂團主辦「每個音符都是愛——蕭滋教授百週年音樂會」，在國家音樂廳演出蕭滋教授作品《雙鋼琴協奏曲》等。

■ 二〇〇二年十月二十一日由國立台灣藝術大學音樂系主辦「蕭滋教授百歲冥誕紀念音樂會」，在台北市新舞台演出大合唱（交響樂）及美國茱莉亞音樂學院教授 Martin Canin 鋼琴獨奏。

■ 二〇〇二年十月二十五日由國立台灣藝術大學音樂系校友主辦、國家音樂廳協辦「蕭滋教授百歲冥誕紀念音樂會」，在國家音樂廳演出蕭滋教授作品及莫札特《鋼琴協奏曲》。

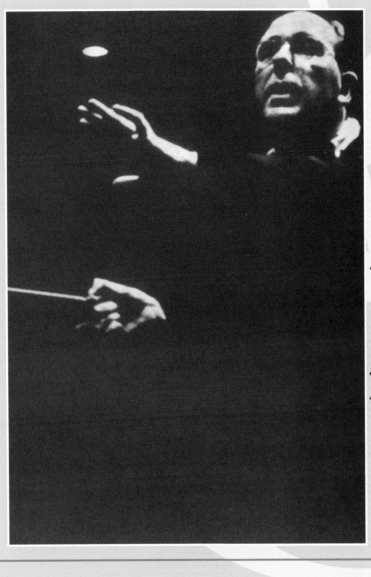

用古典
詮釋感動

誨人不倦

【教育家的蕭滋】

　　蕭滋教授打從莫札特音樂院畢業後的第三年（22歲）開始，到生命結束前一個多月住進醫院，始終是在教育的崗位上

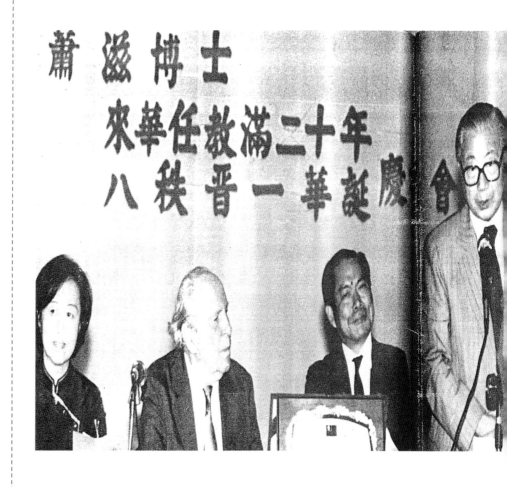

努力不懈，無論是在樂團、合唱、一般課堂大班級或是個別授課，凡是被他指導過的學生，在為人、學習觀念與方法上，幾乎沒有不受其影響的。一九八三年十月十七日，為慶祝蕭滋博士來台從事音樂教育二十週年，行政院文化建設委員會主任委員陳奇祿先生，特別在台北市濟南路台大校友聯誼社設宴慶祝，蕭滋博士在宴中發表〈教育家的形象〉演說，在場的教育部長朱匯森先生聆聽之後，深受感動，覺得全國教育同仁都應該知道，乃將內容刊載在教育部的定期公報、師大、藝專校刊以及《音樂與音響》雜誌，二十年後的今天，這還是一篇值得令所有教師深省的文章。

蕭滋認為一般人在評估教師功績時，經常會把十分重要的另一半——「學生」——忽略，其實，學生對老師信賴有加時，就是老師最好的報酬。這種信賴是一種榮譽，更是一種真情、一種情誼，當這種信賴經由教師的指導而成長、成功，造成學生心目中的形象——教師的形象，這種形象經常是在學生心中

1985 feiert das Städtische Orchester für Chinesische Musik den 83. Geburtstag von Robert Scholz mit einen Konzert unter der Leitung von Chen Cheng-shong.
1985年，台北市立國樂團主辦蕭滋教授八十三歲壽辰音樂會，由國長陳念澄指揮。

Rolf-Peter Wille und seine Frau Lina Yeh spieler Klavierstücke für vier Hände von Robert Scholz.
葉綠娜、魏樂富演奏蕭滋教授雙鋼琴組曲。

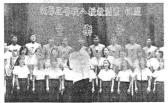

Prof. Tseng Dau-Shiong dirigiert den Opernchor Taipei
曾道雄指揮台北歌劇合唱團。

◀ 左圖：蕭滋來華任教滿20年，由文建會陳奇祿主委設宴慶祝其81歲生日。右圖：蕭滋83歲慶生音樂會實況。

一輩子歷久不衰的，這不就是教師最好的報酬？

教師是學生心中的形象，院長和系主任是學生和教師的形象，校長則為所有學生、教師、主任、院長、全校的形象，教育部長又為從學生到校長之所有人的形象，擴大到總統則是一個國家的形象，是領導、團結我們的形象。我們應當要為獲致最高的形象而努力，不能以俯拾即得而滿足。

全文如下：

〈教育家的形象〉

陳主任委員、朱部長、賈總主教、申處長、各位校長、各位女士、各位先生：

今天承文化建設委員會陳主任委員盛宴招待，又蒙教育部長、各位學術界先進光臨參加，深覺榮幸，衷心感激：我敬謹接受，並視為我多年來努力的額外報酬。因為，更大的酬報該來自教師自己。

事實上，一般人在評估教師的功績時，經常會把十分重要的「更好的另一半」遺漏掉，那便是學生對教師所有的價值。試想，每當聽到在面前彈奏的學生，竟是一位可造就的音樂天才，在授課時，眼見到一個孩子那麼勤奮的練習，那麼殷切的求好，對教師所流露的，無非是一片信賴，這種驚喜、這種感受，難道不是教師最好的酬報嗎？

家長們把孩子托給我，孩子又把自己交給我，這種信任，對我來說豈非是一種榮譽，更是一種真情嗎？而這種情誼只有對真正的朋友才會付出的，何況這樣的信任又隨著學生的發展

而成長著。如此，教師變成了教育者，學生心目中的形象。教師本只是在學生像浩帙鉅冊那樣的記憶中的一張圖像而已，是教育家的形象使教師的圖像經常出現在學生心目中，歷久不衰。

你對音樂所有的讚賞和喜愛，都是由於你對音樂所有的形象，反映到你的內心而產生的。這樣，好像音樂中的純八度音，才是最完美的諧和音，例如C的最完美諧和音，是和它一與二之比的另一個純八度的C，同樣，純正的愛的最高反映也只能是純正的愛，這真是一種奇蹟；而這奇蹟就發生在我本人和內人漪曼的身上，我們二人心目中所有愛的形象，卻在對方身上找到了具體的圖像──愛的化身。

此外，家長們又以千百種既高貴又慷慨的方式來反映出他們的感激和情誼。

我且舉一個動人的例子。

一九六三年秋天，我選擇了六位有才華的學生，我力圖把他們造成六個「形象」，使人們意識到照他們六位的程度應如何學習彈奏鋼琴的形象。

其中一位學生的母親來我家做最藝術的插花：她一週復一週地來，直到她去美國那年，一九七七年，先後達十四年。她走後，另一位家長接著來插花，繼續來美化我的琴室，溫暖我的心靈。她們的情誼

心靈的音符

《蕭滋嘉言錄》

教學是給予，老師的心血是弟子孕育的生命。

真像一堵城市牆圍繞著我，使我好像生活在自己的家鄉，毫無身處異國的感覺。

像這類感人的情節聯結起來，形成了我心目中的中國的形象，在心靈中更產生了對中國人的喜愛，而這個中國的形象是我所得到的最珍貴的禮物。

我生長在奧國的史迪爾小鎮，那裡沒有一位鋼琴教師。我在十五到十九歲，也就是一九一七至一九二一年，第一次世界大戰末期，那般飢餓苦難的歲月裏，我現在仍鮮明地記得，因為找不到鋼琴教師，我苦悶得像被俘的囚犯；當時主宰著我心靈的思想，便是要找到一位能給我音樂指導的鋼琴教師。一九二一年春天，我才在維也納上到了大約十次的鋼琴課，教師是Wuhrer教授；同年秋天，在薩爾斯堡莫札特音樂院，又上到了十堂課，教師是Felix Petyrek教授，那是在他去柏林大學接受教職之前。

心靈的音符

《蕭滋嘉言錄》

好的詮釋者就如同美音，
使聽眾與作曲家互起共鳴。

Wuhrer和Petyrek兩位教授不但成了我的朋友，也成了我心目中的形象。從此，我開始了解教師和教育家之間的區別。教師是把現成的知識，不關痛癢地、客觀地介紹給學生。是學生自己去決定接受或不接受這種知識，雖然他應當接受。

教育家要做得多，多得多！他介紹同樣的知識，但灌注著一種熱情和推動力，這推動力曾使他當初選擇這種知識作為自

己主修的科目。其實，他自己完全沒有選擇，因此也沒有在選擇時常遇到那些沒完沒了的正反面的考慮，以及選擇後隨之而來的各種枝節。他根本沒有選擇，是那科目選擇了他：實際上，就是他心目中的形象使這科目成為他自己的科目。

使教師成為教育家的正是因為這股推動力，在一個明顯的方向對著一個目標而前進的推動力。（英文的Educator，源自拉丁文的Educare〔養育，提出〕或Educere〔引出〕，由ex〔out〕、 ducere〔to lead〕二字合成。）而這當初的推動力本身，難道不是基於對形象所有的堅決信念而來的嗎？

目標和教育家和信念融化成一個形象，這形象又在一個明顯的方向上引導著人。

人們現今努力追求的，便是成為大家心目中的形象。這個形象是由你內在的學養和外在的地位來顯示的。地位是一個人的形象的尺度，地位又是一個人在某一段時期所獲得的身分：而身分又被不同時期的不同頭銜所指定：所以地位便成了人的成長中的形象的尺度。

教師在他的身分上是學生心目中的形象，院長和系主任是學生和教師的形象，校長則為所有學生、教師、系主任和院長，總之是全校的形象。教育部長又為從學生到校長所有人的形象，而教育部長和其同僚們的形象則是總統。對總統從而對所有的人民而言，中華民國是唯一的形象，是我們信仰著的、領導著我們、團結著我們的祖國的形象，我們當為獲致最高的形象而努力，不能以俯拾即得而滿足。

上述的每個形象，都代表著一個指定的方向。猶如本人是以Fulbright交換教授的名義前來中華民國，我在中國人民間，常致力於加強我音樂家和教育家的形象，藉以為美國和我的祖國奧地利的形象有所貢獻。

世間有一個人類方向，領導著人類的形象，那便是

▲ 「蕭滋教授八秩晉三壽誕慶生音樂會」節目單。

在孔子身上顯現的形象。他，目擊春秋時代，道義式微，戰亂頻仍，民生疾苦。孔子，這位大師，他把自己指示方向的形象給了每一個人——知仁行仁的方向。

他是當年的大師，又成了教育家永恆的形象——萬世師表。在結束講話前，我不能不提這個問題，何以孔子要從事這最重要、最崇高的事業，給人這麼一種方向的事業？難道不是由於常懷著與民共患難的那股深情，那份悲情嗎？

謝謝各位！

　　蕭滋八十三歲生日前，丑輝瑛、申學庸、汪精輝、顏廷階、隆超、張寬容、黃瑩等台灣資深音樂界人士組成籌備小組，為他舉辦慶生音樂會，由台北市立國樂團主辦，陳澄雄指揮台北市立國樂團演奏《喜慶》、《春》，得意門生張瑟瑟鋼琴獨奏，曾道雄指揮台北歌劇合唱團演唱蕭滋教授最喜愛的莫札特《聖體頌》、《聖母讚主詞》，葉綠娜與魏樂富合奏蕭滋教授第一號作品鋼琴二重奏《前奏聖詠、小賦格與觸技曲》以及廖

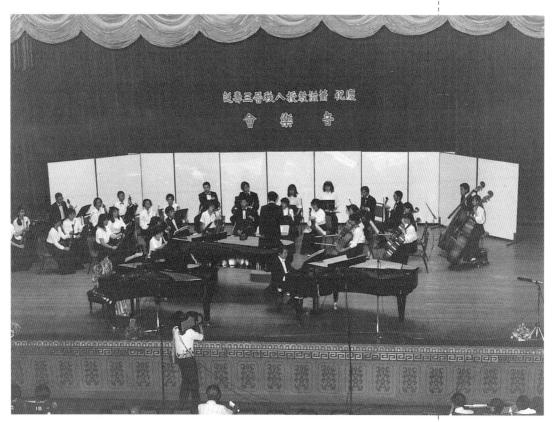

▲ 「蕭滋教授八秩晉三壽誕慶生音樂會」最後一個節目，由廖年賦指揮，宋允鵬、葉綠娜、林惠玲擔任鋼琴主奏，演出莫札特《三鋼琴協奏曲》。

▲ 慶生音樂會後，在慶祝酒會上播放了蕭滋教授致感謝詞錄音。

年賦指揮台北世紀交響樂團，由宋允鵬、葉綠娜、林惠玲演奏莫札特《三鋼琴協奏曲》。蕭滋因當天臥病在床，無法親臨會場，他特地寫了一段簡短而令人感動的話，並且錄音在現場播放[1]，其中他提出「教師的聽眾——學生，給了教師無聲而持久的掌聲。我們的『教』『學』，是和學生一起完成的，我們當互相感謝。」這種思考模式正是這一代的老師們最欠缺的觀念：

親愛的朋友們：

　　能不斷贏得同學們的、更獲得自由中國所有音樂家們的摯愛和盛情，我內心深為感動。

註1：此段話的全部錄音，曾在1986年10月28日「華視新聞雜誌」節目中播放。

　　本人奉派來此，期能對中國朋友在努力發展音樂教學有所幫助，看來我似乎是成功了。

　　可是，親愛的朋友們，要是沒有你們，你們中國學生對音樂那種強烈的渴求，我不會有這麼多的成就的。

　　你們對我的希望那麼多，真是很多，這也是當然的。而我，好像看到孩子們純真的期待，使我由衷的願意把我所有的奉獻出來。

　　教師的聽眾──學生，給了教師無聲而持久的鼓掌。因此今天我可以說：我們的「教」「學」是一起完成了的，我們當互相感謝。多少年來，我覺得我們是一同走在正確的路上。而在這音樂的艱苦路途上，我能帶領著你們一段歲月，我視為是彌足珍貴的殊恩。

　　音樂結合了我們，由於音樂的切磋、相知而產生的情誼，把我們結合成為一個大家庭，這次由陳團長澄雄教授悉心安排的音樂晚會，真是一次家庭慶祝晚會。

　　我很高興，也很驕傲能成為這晚會中的家長。可惜，由於健康的關係，今晚我無法和大家在一起，深致歉意。

　　祝各位健康愉快。謝謝大家。

<div align="right">──羅伯・蕭滋</div>

【鋼琴教學成果輝煌】

　　從一九七九年九月二十九日蕭滋回覆過去他在美國時所教的學生，如今是美國茱莉亞音樂院前鋼琴系主任、王牌教授的

馬丁‧肯尼的信中，可以看出他在美國教學的成果，以及他對鋼琴學生的教學方式，是在不知不覺中，引導其脫離狹隘的環境與跳脫童年的限制及想法。全文如下：

親愛的馬丁：

你善意的來信，給我相當的滿足，信中意寓我在美國的努力，除了交響樂部分，並非全然沒有效果。

我很高興我能樹立範例供你參考，我自己本身並沒有老師，所以深知如何尋找方向，尤其是選擇正確的方向是困難所

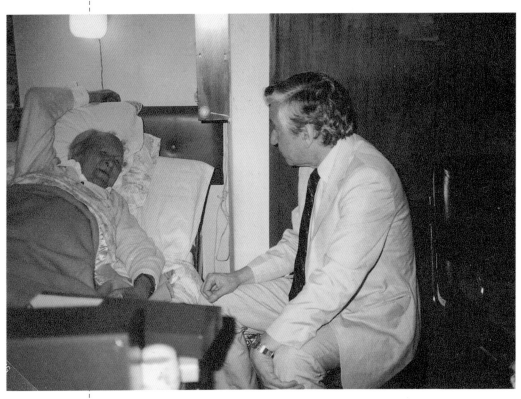

▲ 馬丁‧肯尼特地於1985年5月到台灣探視他的恩師蕭滋教授。

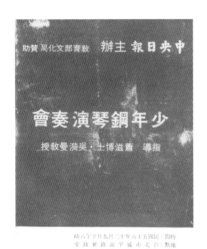

節　目

一、蘇　䔵　寧　Menuetto I, II from French
　　　　　　 Suite No. 3　　　　　　　 J. S. Bach
　　　　　　 Romanze in E-flat major　 Beethoven
二、彭　淑　惠　Bourree I, II, Gigue from English
　　　　　　 Suite No. 2　　　　　　　 J. S. Bach
　　　　　　 Ballade op. 10, in D-minor　Brahms
三、李　秀　玲　Presto from Sonata in D-major Haydn
　　　　　　 Variations in C-major, K. 265 Mozart
四、吳　純　貞　Anglaise, Gigue from English
　　　　　　 Suite No. 3　　　　　　　 J. S. Bach
　　　　　　 Sonata in D-major, Allegro
　　　　　　 con spirito　　　　　　　 Mozart
五、林　　栅　Italian Concerto, first movement J. S. Bach
　　　　　　 Sonata in D-minor, op. 31, Allegro Beethoven
六、房　爾　柔　Prelude　　　　　　　　 Debussy
　　　　　　 Scherzo No. 3, op. 39, in E-major Chopin

INTERMISSION

七、王　愛　梅　Impromptu in E-flat major　Schubert
　　　　　　 Arabesque　　　　　　　　 Debussy
八、陳　淑　貞　From Sonata op. 53 (Waldstein)
　　　　　　 Adagio molto-Allegretto moderato Beethoven
　　　　　　 Impromptu in F# major　　 Chopin
　　　　　　 Waltz in A-flat major　　 Chopin
　　　　　　 Jeux d'Eau　　　　　　　 Ravel

── 晚　安 ──

▲▶1969年12月9日於台北市延平南路實踐堂舉行的「少年鋼琴演奏會」節目單封面、內頁。

在。住處只是音樂的，生活亦是如此。以一個來自史迪爾的小男孩，成為一個世界公民，發展的過程是如此的漫長與艱辛，而我似乎仍在成長呢！

　　也許當時的你太年輕，沒有注意到我非常小心，試著引導你脫離出你與我一樣狹隘的環境。據我所知，每個重要的人，都要充分發展自己，必須跳脫出他們童年的限制，而且也只有我們自己才能完全、有效地奉獻我們自己被賦予的責任，而且我們必須要有能力，忠實地去實現完成，這個意思就是要懂得付出。藝術是個禮物，教學亦是如此，雖然我們會得到報酬。如你所知，我們假裝教一小時而只教一點點，或者是只教幾分鐘卻給人難忘的印象。

所有中國學生對你讚譽有加，也喜歡你，這也讓我不由自主地與有榮焉。再一次謝謝你的來信，並向夫人致意。

　　蕭滋教授對台灣的音樂教育貢獻，已故前國策顧問許常惠有極佳的詮釋[2]：

「1. 樂團指揮方面

　　蕭滋在台灣先後指揮及訓練的樂團如下：台灣省立交響樂團、國立藝專音樂科管絃樂團及合唱團、師大音樂系合唱團、文化大學音樂系華岡交響樂團及合唱團、國防部示範樂隊、台視交響樂團、台北世紀交響樂團、光仁音樂班管絃樂團及台北市立交響樂團等，幾乎網羅了近三十年在台灣產生的管絃樂團全部。今天台灣地區交響樂團中的人才，差不多都受過他的指導與訓練，而樂團的根基可以說是由他建立起來的。

2. 鋼琴方面

　　蕭滋在台灣二十多年，經他教導的鋼琴學生達數百人之多。他要求嚴格，教法正確而精細，而受過他教導的學生，無不稱讚其淵博的學識與誨人不倦的精神。出自其門下的鋼琴家有：陳泰成、陳方玉、張瑟瑟、劉富美、陳淑貞、秦慰慈、秦蓓慈[3]、汪露萍、彭淑惠、林惠玲、葉綠娜、王愛梅、薛領寧、胡與家………等不勝枚舉。」

　　除了前述的陳泰成、張瑟瑟、秦慰慈等第一批學生外，後來蕭滋陸續教了不少擁有傑出成就的學生，有許多現在已在國內各音樂科系任教或世界各地音樂院執教，成為優秀的老師。

　　另外在理論作曲方面，許常惠老師則有以下說明：

註 2：許常惠，〈蕭滋與台灣音樂界〉，《這裡有我最多的愛──蕭滋教授紀念專輯》，國立台灣師範大學音樂系，頁57。

註 3：秦慰慈目前在蕭滋教授母校薩爾斯堡莫札特音樂院任教；秦蓓慈在法國巴黎市立音樂院執教。

3. 理論作曲方面

　　一九六八年，蕭滋指揮了一場「吳伯超先生逝世二十週年紀念音樂會」。這場音樂會所演奏的吳伯超先生的遺作，其部分譜曲經過蕭滋與原譜對照考據修訂，並且為部分合唱曲編配管絃樂；這使人感到蕭滋在理論作曲方面的深厚技法。此外，蕭滋對德奧古典、浪漫派音樂的詮釋更是無微不至，尤其對莫札特的作品，已達到權威的境界。他曾舉辦鋼琴或室內樂的講座，以講解、示範或個別指導的方式，提升了我們的音樂演奏

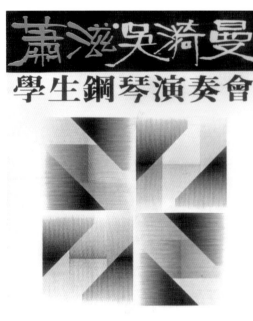

▲ 1972年7月10日於台北市延平南路實踐堂及高雄市華王飯店14樓舉行的「蕭滋、吳漪曼學生鋼琴演奏會」節目單封面、內頁。

與欣賞水準。台灣的音樂界，雖然接受西方古典音樂有數十年的歷史，但因著蕭滋來台，作長期的現身說法，我們才得以領悟到其奧妙風格。」

【演奏家的蕭滋】

由於蕭滋學琴太晚才遇上名師，雖靠著自我學習以及他的天才，已達頂尖音樂家之水準，但是若要以「獨奏家」身分揚名立萬，以當時的社會背景而言，除了本身能力外，機遇、運氣及經紀人的運作更重要，而這正是蕭滋所欠缺的，也不符合他的謙虛、羞澀、踏實的個性。但從他與兄長舉行雙鋼琴、聯彈音樂會的經驗中所建立的合奏觀念與默契，反而有助於他中年以後的指揮工作。一九三七年以前他雖曾多次與華爾特、托斯卡尼尼、卡拉揚等大指揮家們合奏演出雙鋼琴協奏曲，到目前為止卻還沒有發現錄音，按理說，一九三七年莫札特自用鋼琴啟用的那場演奏會，既然做了全球現場轉播應該會有錄音，可惜也未發現。

目前僅存的兩張LP唱片，是一九五六年Westminster 唱片公司所灌製的莫札特《第七首D大調小夜曲》（K.250）、《D大調嬉遊曲》（K.131）。從這兩張唱片可以聽到蕭滋那與眾不同的莫札特音樂風格，用很親切、樸實、單純的音樂語調讓莫札特的音樂在聆聽者的耳邊響起，令欣賞者不知不覺的與音樂融在一起，分不出你我，從音樂中更可聽出指揮者純真的一面，這也就是莫札特最難表現的境界。唱片資料如下：

■ LP唱片：

1.Mozart: Haffner Serenade

〔Serenade No.7 In D Major, K. 250〕

The American Chamber Orchestra

Conducted by ROBERT SCHOLZ

1956, WESTMINSTER RECORDING SALES CORP., N.Y.

唱片編號：XWN 18164

2.Mozart: Divertimento in D Major, K. 131

Cassation in B Flat Major, K. 99

The American Chamber Orchestra

Conducted by ROBERT SCHOLZ

1956, WESTMINSTER RECORDING SALES CORP., N.Y.

唱片編號：XWN 18261

■ CD：

Myra Hess

In Concert, 1949-1960

Disk two of four

Mozart: Piano Concerto No.12 in A

Mozart: Piano Concerto No.27 in B-flat

American Chamber Orchestra, cond. Robert Scholz

20 March 1956

MUSIC & ARTS PROGRAMS OF AMERICA, INC

CD編號：MUSIC & ARTS CD-779

到了台灣以後，在鋼琴上，除了偶爾伴奏外，蕭滋把大部分精力放在指揮與鋼琴教學方面。而無論是指揮或鋼琴教學，在安排曲目時，他都儘量以偉大音樂家的經典作品為主，他認為透過偉大音樂家的經典作品，更容易進入音樂的靈魂。他更沒有忘記來台灣的重要目的——培植後進，來台初期，眼見國內缺乏指揮人才，因此，他便要求合唱課要有位助理，以便加以訓練，而當時的助理是陳金松助教。磨練了兩三年後，在一九六七年國立藝專成立十週年的重要音樂會上，蕭滋認為時機成熟了，毅然把指揮棒交給助理，鼓勵他上台指揮，增加磨練機會，並不時鼓勵另一位理論老師陳懋良也學習管絃樂指揮，並從旁指導。

　　一九六九年，藝專傑出校友，長笛、作曲、指揮家陳澄雄教授由奧地利薩爾斯堡莫札特音樂院畢業回國，並回到母校任教，蕭滋看到有人可以接棒，便毫不猶疑的把從一九六三年開始訓練的管絃樂團交給他，只有偶爾回去客席指揮，甚至在一九七五年帶領著陳澄雄教授一道做全省巡迴演出，培育後進可謂不遺餘力。

【作曲家的蕭滋】

　　作為一個作曲家而言，蕭滋的創作量並不多，而且多在五十歲之前。因為他的為人謙虛、羞澀、內向，生前朋友們想要為他發表作品，但他總是婉拒。他認為這些作品不是為了發表而創作，而是為了鞭策自己，企圖從親自創作中更加了解他所

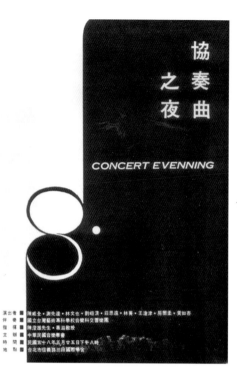

協奏曲之夜

CONCERT EVENNING

演出者：陳威全・謝先達・林文也・劉姮清・莊思遠・林菁・王逢津・蔣鬫蕾・黃如杏
伴奏者：國立台灣藝術專科學校音樂科交響樂團
指揮者：陳澄雄先生・蕭滋教授
主辦：中華民國音樂學會
時間：民國五十八年五月廿五日下午八時
地點：台北市信義路三段國際學舍

◀▼ 1969年國立藝專音樂科「協
奏曲之夜」節目單封面、內
頁；前半段由陳澄雄教授指
揮，後半段由蕭滋教授指
揮。

節　　　　目

一、海　頓：降E大調小喇叭協奏曲
　(1732~1809)　第一樂章：快板
　　　　　　　第三樂章：快板
　　　　　　　　　小喇叭獨奏：陳威全（五年級）

二、莫扎特：歌劇『告・香為尼』選曲
　(1756~1791)　1.你復問什式苦
　　　　　　　2.當我憂心愛的人・復仇的好消息
　　　　　　　別需音樂獨唱（偽唐・歐大斯）：謝先達（五年級）

三、布魯赫：G小調小提琴協奏曲作品第26號
　(1838~1920)　第一樂章：中快板
　　　　　　　第三樂章：稿慢板
　　　　　　　　　小提琴獨奏：林文也（四年級）

四、陳澄雄：為『中國讀與管弦樂的小協奏曲』作品第39號
　(1941~)　第一樂章：行板，中板・快板
　　　　　　　第二樂章：如歌的慢板
　　　　　　　第三樂章：急速板
　　　　　　　　　中國笛子獨奏：劉姮清（五年級）

陳　澄　雄　先生指揮

——————　休　　息　——————

五、莫扎特：降E 大調法國號協奏曲作品第447號
　　　　　　　第一樂章：快板
　　　　　　　　　法國號獨奏：莊思遠（五年級）

六、莫扎特：二重唱
　　　　　　　歌劇：『告・香為尼』選曲
　　　　　　　　　讓我們手拉手
　　　　　　　歌劇：『魔笛』選曲
　　　　　　　　　情世受的男人
　　　　　　　　　女高音：林　菁（三年級）
　　　　　　　　　男高音：王逢津（三年級）

七、貝得固松：G小調鋼琴協奏曲作品第25號一之
　(1809~1817)　第一樂章：活記般的快板
　　　　　　　第三樂章：活潑的快板
　　　　　　　　　鋼琴獨奏：蔣鬫蕾（三年級）
　　　　　　　　　　　　　黃如杏（三年級）

蕭　　滋　　教授指揮

——————　晚　　安　——————

要演奏作品的作曲家，在創作時是如何思考？如何完成？以促使自己在音樂上能夠不斷地成長。就如他在病床上寫給他學生馬丁・肯尼的信所說：「以一個來自史迪爾的小男孩，成為一個世界公民，發展的過程是如此的漫長與艱辛，而我似乎仍在成長呢！」因此，他在四十九歲完成《E大調交響曲》以後，已大致了解各種類型音樂的創作過

程；加上五〇年代曾經盛行一陣子的無調性音樂、電子音樂、機會音樂，與他的創作方式與理念完全不同，因此，五十歲以後，他便傾全力在培植後進上。幸而在他生前的最後一年，夫人吳漪曼教授說服他，把作品稍做整理出共有十三項，由亞洲作曲家聯盟中華民國總會出版其中十一項作品——其中兩項是重訂或改編作品。

　　不過，即使只是重新校訂莫札特之鋼琴作品，他對世界樂壇的貢獻還是不可磨滅。由於十九世紀末，浪漫主義過於氾濫，演奏家不太重視作曲家的原創，往往大幅度增加或刪減音符，或隨興變更速度、表情，扭曲作曲者的原意。而樂譜的校訂者在樂譜上往往增加了大量校訂者的主見，使後來的音樂詮釋者以為是作曲者的原意，而使詮釋逐漸脫離原意。蕭滋教授從一九二四年（當時他年僅二十二歲）即看到這是學習者、演奏者的重大危機，於是在接受維也納環球出版公司委託重新校訂莫札特鋼琴作品的工作時，採用前所未有的方法，參照莫札特手稿或最初版加以校訂，除了運指法外，若是屬於自己加上的詮釋符號，則採用括弧加以區別，讓閱讀樂譜者，得知哪些是作曲者原有的要求，哪些是校訂者所增加的詮釋，一方面可以知道作曲者的原意，又可參考校訂者的想法，開創往後尊重作曲者之「原典版樂譜」校訂之先河。比他早二十年出生的大鋼琴家許納貝爾（Artur Schnabel, 1882～1951）一九三五年完成貝多芬鋼琴奏鳴曲全集錄音後，也著手校訂貝多芬的三十二首鋼琴奏鳴曲，把他彈奏貝多芬作品的想法在樂譜中呈現，而

靈感的律動

且也是將自己加上去的強弱、表情、術語用與原譜不同的方式呈現。

　　蕭滋的作品風格基本上是屬於傳統的、調性的。由於他精研巴羅克與古典的樂曲，所以在曲式與對位法上是繼承了巴羅克與古典的風格。而和聲部分在他無師自通的狀況下，雖屬於浪漫的，但為了達到後期浪漫的模糊調性的效果，七和絃、九和絃的使用相當頻繁，其中以《東方組曲》這首作品最為奇特。東方人自古就深信一些人會「未卜先知」，而蕭滋教授或許真有此能力。他於一九三二年在家鄉門口樹下做了此首《東方組曲》，難道他有預感三十年後會到東方，而且歸老東方？他創作此曲旋律時，曾向維也納的東方協會（Orientalische Gesellschaft）索取有關東方音樂的資料，而東方協會所提供的竟是回教寺院尖塔上

▲　《東方組曲》總譜封面。

報呼祈禱之經文的旋律。因此，此首曲子採用了此段「回教旋律」片段，做了些無盡反覆，製造出如催眠似的效果及中東的東方音階模式，以神祕的增三和絃製造出有如置身東方綺麗幻境中的感覺。他的作品雖然傳承了他的原有認知傳統，但卻不落入前人的窠臼，微妙地自創出屬於自己的一格，作品中有時神祕、有時又是耐人尋味的微笑。

當蕭滋教授完成這些作品後，大致都曾親自首演，但目前尚無法考據其確實首演日期。只有《前奏聖詠、小賦格與觸技曲》、《雙鋼琴協奏曲》及《東方組曲》三首雙鋼琴作品比較確定在完成後，常在他們兄弟檔的雙鋼琴演奏會中演出。《爲大提琴與管絃樂的慢板》、《跋》、《賦格藝術》等作品，則曾於一九九六年蕭滋逝世十週年紀念音樂會演出，由陳澄雄教授指揮台灣省立交響樂團演奏，並錄音製成CD。

【研究學者的蕭滋】

在八十四年的生涯中，蕭滋除了投身鋼琴、作曲、指揮、教學外，更毫不間斷地思考一些關於音樂理論、數學、語言等各類問題，晚年甚至涉獵哲學、生命諸般現象的神學，這些思考過程，他都親筆忠實地記錄下來。可惜神不再多給他四個月的時間，讓他完成《啓思錄》（Denkenanregungen）這本著作，使得彭浩德（Bernhard Pohl）和傅樂文（Bernhard Fuhrer）兩位先生即使費了許多工夫，還是無法有條理、順暢的整理出來。目前所整理出來的九大冊，有一部分是較完整的文稿，一

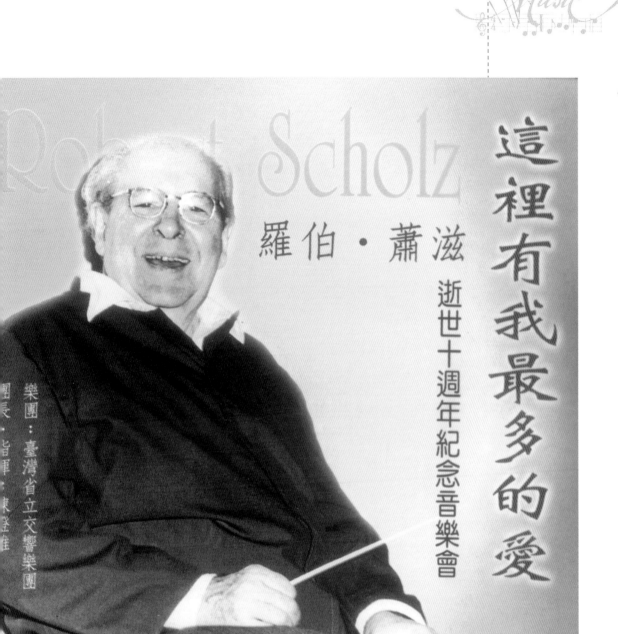

Robert Scholz

羅伯・蕭滋 逝世十週年紀念音樂會

這裡有我最多的愛

樂團：臺灣省立交響樂團

團長・指揮・陳澄雄

臺灣省立交響樂團

實況錄音
Live Recording

▲ 蕭滋逝世後所出版之紀念音樂CD《這裡有我最多的愛》封面。

▲ 蕭滋教授逝世週年，傅樂文先生在國立台灣師範大學音樂系演奏廳以「蕭滋教授音樂哲學思想初探」為題舉辦學術講座，講述蕭滋教授生平及其遺著內容。

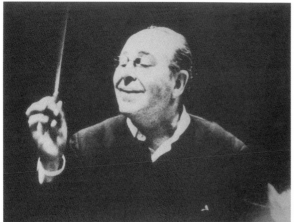
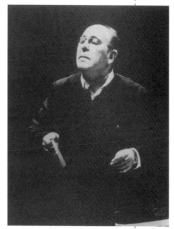

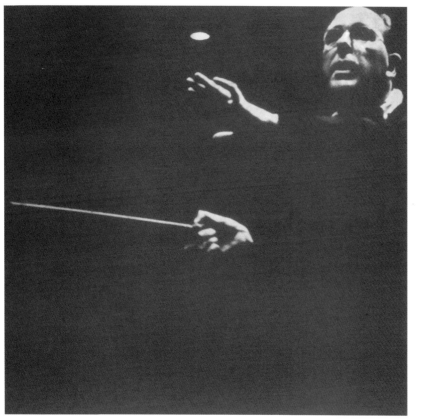

▲▶▼1954年蕭滋細膩的指揮手勢與妙姿。

部分是因題材相關，安排在同一名目下，另有一部分則是分散的個人思考記錄。

蕭滋的這些文稿大部分是用他的母語──德語──撰寫、記錄，而且不同於一般參考大量圖書館或其他資訊、資料的學術探討，完全是原創性的思考，亦即他一生不間斷且嚴謹的內在思維探索。它代表一個藝術家的終生研究心得與創作靈感，不能以學術研究的標準來看，而應以提供給往後有心人士進行探索、研究的原始資料來看待。

從彭浩德和傅樂文共同研究、聯合發表的〈自蕭滋教授之遺稿窺其哲學思想一二〉[4] 一文中，約略地提出其思考領域、方法、境界，文中述及晚年的蕭滋內心充滿著作曲的靈感與豐富的創作力，但另一方面他又自忖一切的作曲，不過是將「本」行諸於外的「用」。因此，他深信唯有無止境的探索、追求基本的道理和觀念，才能臻於生命最崇高的意義。

蕭滋在散記中不只一次提到，在古典音樂家中，如巴赫、莫札特及至百年前的大音樂家們皆深深通達音樂與西方文化的根本哲理，如今卻已逐漸失傳，為人所忽視，因此他著重在「思想的啟發」。他身為優異傑出的鋼琴家、作曲家、指揮家、音樂教育家、二十世紀音樂名人、世界各地音樂天才的資助者，卻並不以此自滿，反而更自勉於精神領域的思考與追求。

蕭滋教授曾說：「我是一個音樂家，連在思考工作中，我依然是一個音樂家。」但我們卻不能將他的思考領域，只限制在音樂領域。對他而言，音樂之道，即是宇宙之道。因此，在

註4：彭浩德、傅樂文合著，傅樂文、蕭少絅合譯，〈自蕭滋教授之遺稿窺其哲學思想一二〉，《這裡有我最多的愛──蕭滋教授紀念專輯》，國立台灣師範大學音樂系，頁90-94。

他的論述中包含了數學、幾何學、哲學、心理學、物理學、語言學、政治、社會、歷史、宗教無所不包的整個宇宙的知識。

　　他研究的方法是如何呢？由於並沒有接受太多的學校教育，也沒有長期的名師指導，他生平的言行，完全是發自他自身學習音樂的經歷、對人的無限愛心、一顆憐憫慈悲的心、全神奉獻所導出如泉湧的靈感。

　　因此，他整個思想都來自內心，並且不斷地在尋找一種適當的表達方法。而在尋找的過程中，屢屢遭到許多難題──找不到適當的專有名詞，這時他只好自己創造辭彙。要自創一個辭彙，他經常得花很長的時間，有些甚至經過幾年的思考才得以解決，一旦解決，他就如小孩發現至寶一樣雀躍不已，無論是什麼時間，他都會打電話給朋友報訊：「我剛剛找到了！」常使得朋友摸不著頭腦，不知找到了什麼！

　　我們無從得知他是如何開始其新的思考歷程及所遇到的問題，因為他總是流露出可親而令人信服的態度，與我們分享他的思考碩果，而獨自承受思考時的苦澀與挫折。

　　綜觀蕭滋教授在研究思考時所可能提出的問題大約如下：

■ 我為什麼問？

■ 我問什麼？

■ 我如何問？

■ 我為什麼需要答案？

心靈的音符

《蕭滋嘉言錄》

沒有曲式的音樂，就如同無根的樹。

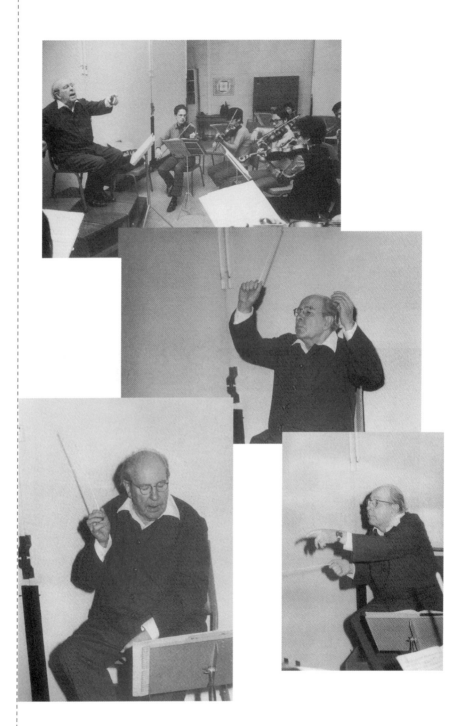

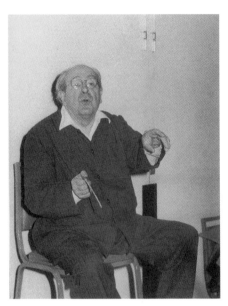

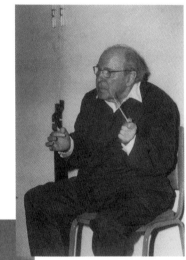

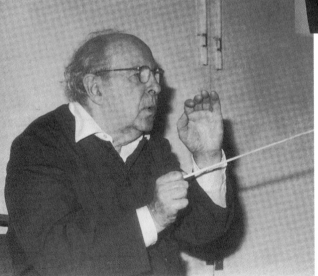

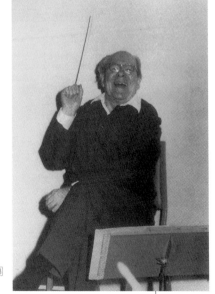

◀▲▶ 1972～1973年，蕭滋指揮文化大學華岡交響樂團練習時的神情。

■ 問題與答案之間有何關連？

■ 有關連的話又如何？

■ 在問題之前有什麼？

■ 我憑什麼確定所提出的問題是有答案的？

■ 什麼叫做起源？

■ 起源和開始有何區別？

■ 有起源必有終結嗎？

■ 兩者之間的發展趨向如何？其中有沒有「規」？

■ 有「規」的話又如何「亂」？

　　如此一來，所衍生出的問題如鉸鏈般緊緊地扣著，所有提出的問題，皆有其共同目標，然後終歸又回到創造音樂。他曾說：「上帝創造宇宙與人時，是以音樂之道而創造的。」如果我們自我學習時，不斷地用這種思考模式來要求自己、問自己，學習如何思考、如何找答案，必然會有無盡收穫。

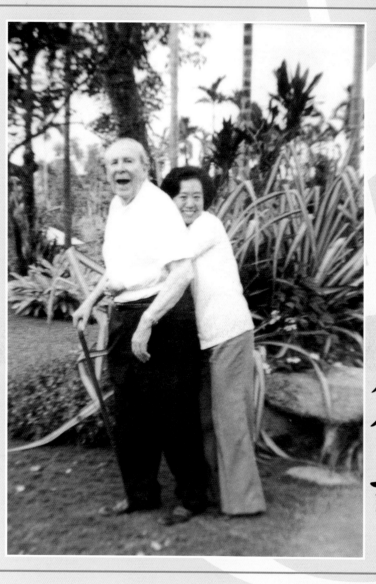

由傳統開創新局

蕭滋年表

年代	大事紀
1902年	◎ 10月16日生於奧國史迪爾（Steyr）。
1907年（5歲）	◎ 5歲由母親啟蒙學習鋼琴。
1914年（12歲）	◎ 第一次世界大戰開始，民生凋敝，一飽難求，但蕭滋的苦悶卻是希望能有一位鋼琴教師來教導他而不得。
1920年（18歲）	◎ 中學畢業。
1921年（19歲）	◎ 春，每次往返跋涉十六小時，前往維也納師事沃賀爾，一口氣上六小時鋼琴課，一共上十次課。 ◎ 9月，考入薩爾斯堡莫札特音樂院，師事佩逖瑞克；一個半月內上完十次課後，因老師轉往柏林大學任教，而回到史迪爾自行練習。
1922年（20歲）	◎ 6月，莫札特音樂院因第一次世界大戰後情況特殊，特別允許入學才10個月的他參加畢業考，結果以特優成績通過鋼琴及作曲考試並獲頒教師證書。
1923年（21歲）	◎ 開始與胞兄漢滋在歐洲各地舉行獨奏及聯彈、雙鋼琴演奏，甚獲好評，此兄弟檔演出一直維持至1937年。
1924年（22歲）	◎ 在母校莫札特音樂院教授鋼琴及理論作曲課程，並研究雙鋼琴音樂，於秋天完成生平第一首作品《前奏聖詠》雙鋼琴曲，發表後深受重視。
1925年（23歲）	◎ 完成《小賦格》和《觸技曲》，與《前奏聖詠》合成完整的一首曲子。由於此首作品及成功的鋼琴演奏，被肯定為前途輝煌的卓越音樂家。 ◎ 隨後，又完成木管作品《鄉村舞曲》。
1926年（24歲）	◎完成《古典名家音樂主題鋼琴作品》。
1927年（25歲）	◎ 接受維也納環球出版公司邀請，蕭滋兄弟以三年的時間，根據莫札特手稿校訂編印完整的《莫札特鋼琴曲集》樂譜，開原典版樂譜出版之先河。
1928年（26歲）	◎ 完成《雙鋼琴協奏曲》。
1929年（27歲）	◎ 希臘名指揮家米托普羅斯在雅典指揮演出《雙鋼琴協奏曲》。 ◎ 完成《為長笛與管絃樂的行板與快板》。
1930年（28歲）	◎ 在薩爾斯堡音樂節中，與名指揮家布魯諾·華爾特合作演出莫札特《雙鋼琴協奏曲》。
1932年（30歲）	◎ 完成《管絃樂組曲》和《東方組曲》。

年代	大事紀
1933 年（31 歲）	◎ 第一次演出史懷哲（Dr. Schwebsch）改編的巴赫《賦格藝術》。
1935 年（33 歲）	◎ 擔任大鍵琴教學，成為奧國第一位大鍵琴教授。
1936 年（34 歲）	◎ 5 月，被聘為維也納鋼琴大賽最年輕的評審委員。 ◎ 10 月，在名指揮家卡拉揚指揮下於德國演奏《雙鋼琴協奏曲》。 ◎ 首次赴美，在美國與加拿大巡迴演奏。 ◎ 完成《為大提琴與管絃樂的慢板》。
1937 年（35 歲）	◎ 3 月，二度赴美巡迴演出，獲頒榮譽音樂教授殊榮。 ◎ 8 月 22 日，在莫札特生前演奏的薩爾斯堡主教大廳重新啟用莫札特自用鋼琴演奏會中，被選為唯一的演奏者，並向全世界廣播。觀禮來賓包括托斯卡尼尼、華爾特等來自世界各國的二百多位音樂家。 ◎ 10 月，由名指揮家托斯卡尼尼指揮，在薩爾斯堡演出《雙鋼琴協奏曲》。 ◎ 完成《跋》。
1938 年（36 歲）	◎ 定居美國，獲聘為曼尼斯音樂院鋼琴教授。 ◎ 在亨利街音樂學校和名小提琴家葛拉米安、裴辛格、鋼琴教育家凡戈娃等教授，一致致力於免費培育清寒而有音樂天賦的青少年，所培訓的人才輩出。為了實現將薩爾斯堡的音樂傳統和莫札特風格移植至紐約的理想，獲得校長史波霍得贊同組織樂團，兩個月後演出，成績斐然。隨後又組織百人合唱團在學校附近天主堂演出巴赫、莫札特、貝多芬、舒伯特等音樂家之宗教音樂。由於演出需要，在極端窮困之下，致力搜集管絃樂之總譜，並在每一總譜、分譜予以精確細密地標出樂句、分句、弓法、呼吸和表情等各種符號。
1940 年（38 歲）	◎ 為了指揮需要，隨大指揮家塞爾上了十次有關音樂和指揮技巧的課程。
1941 年（39 歲）	◎ 和已成為摯友的葛拉米安共同創辦暑期音樂班。
1943 年（41 歲）	◎ 1943 年～1950 年間，每年指揮所組織之樂團及合唱團演出。
1944 年（42 歲）	◎ 完成《古典名家音樂主題管絃樂曲》。 ◎ 向華爾特請益，參加他的樂團練習與演出，並日以繼夜的研究進修、訓練學生。
1948 年（46 歲）	◎ 將巴赫的《賦格藝術》改編為管絃樂曲。
1950 年（48 歲）	◎ 為紀念巴赫逝世二百週年，在紐約和貝利亞指揮演出自己改編的巴赫《賦格藝術》。 ◎ 指揮演出《布魯克納第四號交響曲》及《Te Deum》合唱曲，由於演出優異，榮獲布魯克納紀念獎章。
1951 年（49 歲）	◎ 完成《E 大調交響曲》。

創作的軌跡

年代	大事紀
1953年（51歲）	◎ 成立職業的「美國室內管絃樂團」，除了在當地的 Town Hall 定期演出外，並在美國各地和加拿大演出。
1956年（54歲）	◎ 指揮美國室內管絃樂團由 Westminster 唱片公司出版莫札特《D大調嬉遊曲》等兩張唱片。
1963年（61歲）	◎ 6月11日應美國國務院邀請，在美國在華教育基金會交換教授計畫下抵達我國，隨即在師大音樂系教授鋼琴、合唱，於國立藝術專科學校指揮合唱及管絃樂團，並擔任台灣省立交響樂團客席指揮。又見當時鋼琴教學有許多缺失，乃假美國新聞處舉辦鋼琴講座，以講解、示範、分送講義、個別指導、介紹曲目與列出學習進度等方式，協助提升我國鋼琴教學，極具成效。 ◎ 12月18日指揮台灣省立交響樂團與師大合唱團，在台北國際學舍舉行音樂會，展現來台半年的教學成果。
1964年（62歲）	◎ 受聘擔任中華學術院音樂哲士、於中國文化學院音樂系任教，教授鋼琴、合唱及樂團。 ◎ 2月8日指揮台灣省立交響樂團在台北國際學舍舉行演奏會，陳方玉擔任鋼琴主奏。 ◎ 5月2日指揮台灣省立交響樂團與師大合唱團，在台北國際學舍演出莫札特《安魂曲》。 ◎ 10月23日指揮台灣省立交響樂團，在台北國際學舍舉行演奏會，陳泰成擔任鋼琴主奏。 ◎ 12月30日指揮國立台灣藝術專科學校管絃樂團，在台北國際學舍舉行演奏會。
1965年（63歲）	◎ 4月24日，指揮台灣省立交響樂團與師大合唱團，在台北國際學舍演出海頓《四季》。 ◎ 5月22日在台北國際學舍，舉辦「蕭滋教授學生鋼琴演奏會」，參加者有陳泰成、秦慰慈、張瑟瑟、汪露萍、林嫻、林惠玲、鄭英傑等人。 ◎ 6月2日為國立藝專籌募清寒獎助金，指揮藝專音樂科演出莫札特歌劇《劇院春秋》。
1966年（64歲）	◎ 赴台中中興新村，為集訓音樂教師上課。並受聘為國防部示範樂隊顧問，指揮演出。 ◎ 4月15日在台北國際學舍，指揮中國文化大學音樂系與國立藝專音樂科聯合演出舒伯特《F大調彌撒曲》、巴赫清唱劇選曲及莫札特《C大調聖母讚歌》。 ◎ 6月15日在國軍文藝活動中心，舉辦「蕭滋教授學生鋼琴協奏曲之夜」，指揮國立藝專室內管絃樂團與汪露萍、張瑟瑟、陳泰成等人演出莫札特、海頓作品。 ◎ 6月28日及7月2日在台南社教館、台北國立台灣藝術館兩地指導室內樂演奏會，參加者有陳泰成、張瑟瑟、廖年賦、潘鵬、張寬容等。 ◎ 10月8日應中廣公司之邀，指導其鋼琴學生汪露萍參加在國際學舍所舉辦之國慶少年音樂演奏會。

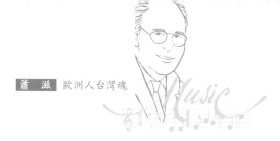

年代	大事紀
1967年（65歲）	◎ 應邀在新竹、基隆等地舉辦鋼琴教學講座。 ◎ 3月12日指導翁綠萍演出「德國藝術歌曲演唱會」，並親自為其伴奏。 ◎ 4月29日在台北國際學舍，指揮國立藝專管絃樂團與申學庸、吳季札兩位教授聯合演出舒伯特《降B大調第五號交響曲》、莫札特《費加洛婚禮》歌劇選曲、貝多芬《第三號c小調鋼琴協奏曲》。 ◎ 5月，指揮藝專管絃樂團、合唱團以及文化大學音樂系合唱團在天主教聖家堂演唱舒伯特《彌撒曲》。
1968年（66歲）	◎ 4月6日在台北國際學舍，指揮由中華民國音樂學會主辦之「吳伯超先生逝世二十週年紀念音樂會」。參加者有師大音樂系、文化音樂系、政工幹校音樂系、藝專音樂科等院校學生所組成之合唱團，曾道雄、翁綠萍、吳漪曼等教授及藝專與文化聯合管絃樂團。 ◎ 8月23日應邀赴歐，參加柏林音樂季開幕，指揮柏林交響樂團演出全場莫札特作品，並由著名鋼琴家恩季爾（Karl Engel）擔任鋼琴協奏曲主奏。
1969年（67歲）	◎ 3月25日在台北天主教聖家堂，指揮藝專管絃樂團、合唱團及文化大學音樂合唱團演出莫札特《安魂曲》。 ◎ 5月26日在台北國際學舍指揮「協奏曲之夜」，為提拔留奧回國之陳澄雄教授，前半場由其指揮。 ◎ 9月2日與我國名鋼琴家吳漪曼教授締結良緣，為中國樂壇增添一段佳話。 ◎ 12月9日在台北實踐堂舉辦夫婦兩人指導之學生演奏會。
1970年（68歲）	◎ 1月應邀赴日，指揮東京愛樂交響樂團演出。 ◎ 4月間應邀指揮台灣電視交響樂團立即轉播演出。 ◎ 4月11日再度赴日，應聘武藏野音樂大學任教，指揮該校合唱團及交響樂團，分別在東京文化會館及武藏野音樂大學演出多次音樂會。
1971年（69歲）	◎ 年初由日返國，3月28日應邀為台北市立交響樂團定期演奏會客席指揮，在國際學舍演出莫札特《哈夫納交響曲》、《C大調加冕彌撒曲》。
1972年（70歲）	◎ 受聘為中國文化大學華岡永久教授。 ◎ 5月29日為慶祝總統、副總統連任就職，指揮中國文化大學音樂系及華岡交響樂團，在國軍文藝活動中心演出莫札特歌劇《費加洛婚禮》。 ◎ 9月應邀赴漢城指揮韓國愛樂交響樂團演出。
1973年（71歲）	◎ 1月10日指揮中國文化大學音樂系合唱團及華岡交響樂團在國軍文藝活動中心，演出巴塞爾《情敵姊妹》序曲、韓德爾《所羅門王》間奏曲、莫札特歌劇《魔笛》詠嘆調、巴赫《小提琴與雙簧管協奏曲》、貝多芬歌劇《費黛里奧》終曲合唱等廣泛曲目之演奏會。 ◎ 10月7日赴台中中興堂指揮台灣省立交響樂團演出，秦慰慈擔任鋼琴主奏。 ◎ 10月18日應邀指揮台北世紀交響樂團，在台北中山堂演出海頓《牛津交響曲》、普契尼歌劇選曲、莫札特《d小調鋼琴協奏曲》、辛德密特《絃樂小品》。 ◎ 12月2日在台中中興堂指揮台灣省立交響樂團，演出莫札特《鋼琴協奏曲》，由德籍教授施若德（Schrode）擔任鋼琴主奏。

年代	大事紀
1974年（72歲）	◎ 指揮師大音樂系演出舒伯特《G大調彌撒曲》，由光仁中學管絃樂團擔任伴奏。
1975年（73歲）	◎ 1月8日應邀客席指揮國立藝專管絃樂團環島第七次師生音樂會，日籍鋼琴家藤田梓擔任鋼琴協奏曲主奏。 ◎ 5月8日為敬悼先總統蔣公，籌募捐建中正紀念堂基金，指揮師大合唱團與世紀交響樂團在中山堂演出莫札特《安魂曲》；指揮台北市立交響樂團與藤田梓演出貝多芬《第四號鋼琴協奏曲》，並經電視錄影轉播。 ◎ 6月14日指導金慶雲並為其伴奏，舉行德文藝術歌曲演唱會。 ◎ 9月1日客席指揮台北市立交響樂團在台北實踐堂演出「貝多芬之夜」，鋼琴由藤田梓擔任。 ◎ 9月起正式從教職崗位退休，但依然從事培育後進之鋼琴教學及音樂研究與哲學思想著述。
1983年（81歲）	◎ 10月17日行政院文化建設委員會主任委員陳奇祿假台北市台大聯誼社設宴慶祝蕭滋在華任教二十週年，發表〈教育家的形象〉演說，全文刊載於教育部公報、藝專校刊、《音樂與音響》雜誌。
1985年（83歲）	◎ 9月東和出版社再版發行《前奏聖詠、小賦格與觸技曲》樂譜。 ◎ 10月由台北市立國樂團在中山堂主辦「蕭滋教授八秩晉三慶生音樂會」。
1986年（84歲）	◎ 1月18日台北市立交響樂團在台北社教館舉辦「蕭滋作品演奏會」，《雙鋼琴協奏曲》由劉富美、周婉容擔任鋼琴主奏。 ◎ 10月，《雙鋼琴協奏曲》及重要管絃樂作品樂譜在台北由曲盟出版發行。 ◎ 10月11日病逝於台大醫院。

蕭滋作品一覽表

鋼 琴 曲				
曲名	完成年代	首演紀錄	出版紀錄	備註
《前奏聖詠、小賦格與觸技曲》（為雙鋼琴）	1924年	1924年（薩爾斯堡）	＊E. C. Schirmer（出版年代不詳）＊東和音樂出版社（1985年）	此曲完成後，即在薩爾斯堡莫札特音樂院由蕭滋兄弟首演，1928年則有確切節目單。
《古典名家音樂主題鋼琴作品》	1926年		曲盟（1986年）	1986年，亞洲作曲家聯盟中華民國總會重新出版全套蕭滋教授作品選集，以下出版者簡稱「曲盟」。
《雙鋼琴協奏曲》	1928年	1929年（雅典）	曲盟（1986年）	
根據莫札特手稿完成二冊鋼琴奏鳴曲及一冊變奏曲之校訂與詮釋版本	1928年		UNIVERSAL（1928～1930）	
《東方組曲》（為雙鋼琴）	1932年	不詳	曲盟（1986年）	

管 絃 樂				
曲名	完成年代	首演紀錄	出版紀錄	備註
《鄉村舞曲》（為管樂器）	1925年		曲盟（1986年）	
《為長笛與管絃樂的行板與快板》	1929年		曲盟（1986年）	
《管絃樂組曲》	1932年	不詳	曲盟（1986年）	
《第二號組曲》	1935年	不詳	曲盟（1986年）	
《為大提琴與管絃樂的慢板》	1936年		曲盟（1986年）	
《跋》（為E調交響曲）	1937年		曲盟（1986年）	
《古典名家音樂主題管絃樂曲》	1944年	不詳	曲盟（1986年）	
改編巴赫《賦格藝術》管絃樂曲	1948年	1950年（紐約）	曲盟（1986年）	
《E大調交響曲》	1951年	1951年（紐約）	曲盟（1986年）	

國家圖書館出版品預行編目資料

蕭滋：歐洲人台灣魂 / 彭聖錦撰文. -- 初版.
-- 宜蘭縣五結鄉：傳藝中心, 2002[民 91]
面； 公分. --（台灣音樂館. 資深音樂家叢書）
ISBN 957-01-2664-7（平裝）
1.蕭滋（Scholz, Robert, 1902-1986）– 傳記
2.音樂家 – 奧地利 – 傳記

910.99441 91021675

台灣音樂館 資深音樂家叢書

蕭滋——歐洲人台灣魂

指導：行政院文化建設委員會
著作權人：國立傳統藝術中心
發行人：柯基良
　　　　地址：宜蘭縣五結鄉濱海路新水段301號
　　　　電話：（03）960-5230．（02）3343-2251
　　　　網址：www.ncfta.gov.tw
　　　　傳眞：（02）3343-2259
顧問：申學庸、金慶雲、馬水龍、莊展信
計畫主持人：林馨琴
主編：趙琴
撰文：彭聖錦
執行編輯：心岱、郭玢玢、李岱芸
美術設計：小雨工作室
美術編輯：艾微、何俐芳
出版：時報文化出版企業股份有限公司
　　　臺北市108和平西路三段240號4F
　　　發行專線：（02）2306-6842
　　　讀者免費服務專線：0800-231-705
　　　郵撥：0103854~0時報出版公司
　　　信箱：臺北郵政七九～九九信箱
　　　時報悅讀網：http:// www.readingtimes.com.tw
　　　電子郵件信箱：ctliving@readingtimes.com.tw
製版：瑞豐實業股份有限公司
印刷：詠豐彩色印刷股份有限公司
初版一刷：二○○二年十二月二十日
定價：600元

◎本書圖片來源由吳漪曼提供。